自然風！
韓式
擠花蠟燭

SOY WAX
FLOWER CANDLES

細緻擬真╳永久保存

激發烘焙&手工皂玩家創作靈感的豆蠟裱花書

Contents

008　推薦序

009　作者序

Part 1 / 用大豆蠟做韓式擠花

012　關於豆蠟與韓式擠花

014　認識各種天然蠟

016　擠花工具與使用

020　豆蠟配方與打蠟流程

022　色彩學與染料認識

028　配色搭配與發想練習

030　豆蠟調色與分色技巧

034　擠花手法與使用

Part 2 / 自然風的初階擠花蠟燭

Case. 1 自然型葉子

044　尤加利葉

046　棉毛水蘇

047　銀葉菊

048　自然型葉子 1

049　自然型葉子 2

050　自然型葉子 3

Case. 2 杯子蛋糕造型

054　玫瑰花

057　大理花

060　蘋果花

062　太陽花

064　a 杯子蛋糕坯體製作

065　b 讓花朵更生動的組裝重點 玫瑰／蘋果花

069　馬卡龍坯體＋花朵組裝

Case. 3 歐風鐵器

074	康乃馨

078	a 容器坯體製作
079	b 讓康乃馨更柔美的組裝重點

Case. 4 清透容器

082	小雛菊

084	a 容器坯體製作
085	b 讓小雛菊更活潑的組裝重點

Case. 5 優雅香氛磚

088	聖誕玫瑰
090	牡丹 1

092	a 香氛磚坯體製作
093	b 加上乾燥花的組裝重點

Case. 6 暗黑萬聖節

098	牽牛花
100	洋甘菊
102	小菊花

104	a 骷髏頭坯體製作
105	b 讓花朵更自然的組裝重點

Part 3 / 自然風的中高階擠花蠟燭

Case. 1 迷幻星球

112	梔子花
115	藍莓
116	日本藍星花

118	a 漸層星球坯體製作
120	b 讓花朵滿開的組裝重點

Case. 2 五吋花圈

124	銀蓮花
126	翠珠
129	莓果
130	奧斯丁玫瑰
134	牡丹 2

136	a 花圈坯體製作
137	b 讓花圈色系更協調的組裝重點

Case. 3 華麗方柱

142	藍盆花
146	罌粟花
148	繡球花
150	蠟花

152	a 方柱坯體製作
153	b 讓柱體更華麗的組裝重點

Case. 4 冬日聖誕樹

156	聖誕紅
158	棉花
160	松果
162	蘋果
164	狀元紅

166	a 雪花木紋坯體製作
168	b 讓聖誕樹更豐富的組裝重點

Case. 5 自然風捧花

172	陸蓮
176	鬱金香
178	寒丁子
180	海芋
182	繡線菊

184	a 捧花燭台坯體製作
184	b 讓捧花更真實的組裝重點

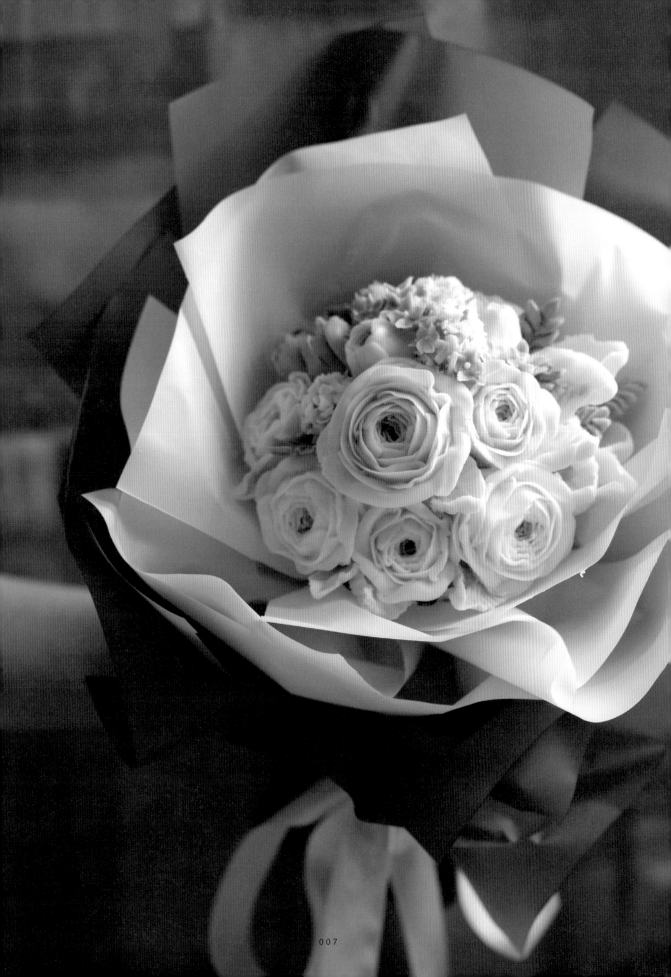

所謂「人如其名，名如其實」，Joyce 就是一個鮮明的標誌，她總帶給人馥郁的感覺。因為她從小對花花草草喜愛，讓她走進捻花惹草的世界，也因對手作的熱愛，而讓她栽入手工皂、韓式擠花與豆蠟擠花的行列。從她報名工會的手工皂班，當個孜孜不倦的學生，到從事教學、成為一個競競業業的教師，一路以來認真執著的態度，讓人印象深刻。

翻開此書，我用眼睛逛了花園，迫不及待的瀏覽了所有圖片，驚嘆於細膩的手法、精緻的皂花藝；搭配詳盡的文字解說，有條不紊的操作技巧，加以精油調配、賦予芬芳的香氣，組合後的擠花作品皆栩栩如生，宛如鮮花乍現，如此細心加上巧思，每項都有 Joyce 堅持美的創作精神。

不單單於台灣教學，Joyce 踏足至馬來西亞、香港、澳門等地進行教學，更有許多海外學員慕名而來，在教學相長下累積了豐富的經驗，其教學熱忱、精湛技術及獨到發想的創意時常源源不絕，每每帶給我驚喜。並以此鑑照，鞭策自己，不能停下進修與精進的腳步。

找到熱情、培養專業，是我對投入手工藝創作人的期待，活用手工藝創作生活用品，使手工藝能受大眾的青睞和市場的歡迎，不獨為櫥窗裡的藝術品。期待本書讓世界瞧見韓式豆蠟擠花的創意，並成為藝術手工蠟燭的人氣王。

新北市手工藝業職業工會　理事長

吳槐志

107.6.5

作
者
序

　　自己從小對花花草草非常喜愛，近幾年開始玩烘焙後，又讓我接觸了韓式擠花，甚至不惜多次飛奔韓國和英國進修。這三、四年間，用好幾倍時間去學習與成長，犧牲自己與家人相處的時間，一年出國次數連自己都覺得不可思議，謝謝家人的支持才能完成這條路，也謝謝幸福文化出版社給予機會，在我人生中的階段留下新的一頁里程碑。

　　在寫這本書同時，也跟我腹中的小小人一同成長，2018 年是美好的一年，讓我沉澱檢視自己的所學、省思與轉化傳授給也想要學習擠花的朋友。以豆蠟擠花應該是目前的第一本專書，運用自然顏色與千變萬化的花型，就能做出栩栩如生的作品，讓我不覺醉入花海。而且，豆蠟擠花不用冰在冰箱又可以保存很久，除了芳香、除臭、除濕外，更增添了創意與藝術於一身。

　　這幾年，在韓式擠花教學的過程中，最令我感動的是學員們皆不辭千里而來，延續教學成就感的是看到學員們擠出一朵朵美麗的花朵，他們的開心表情就是最好的回饋。不論是初學或經驗老到的學生，練習是進步的不二法則，每每看到學員們，就回想自己以前也是瘋狂投入練習、追尋韓國各地不同的名師精進，一直到現在研究出真實花朵的擠法，擠花真是一個需要靜心與耐心的興趣呀！

　　謝謝我所有的老師們，在教學路上讓我走得更穩、更踏實，即使教學的路是如此辛苦，但能擠出心中最美的花朵作品，就讓我一直想持續下去！雖然不是每次都極盡完美，但每片花瓣都是全心全意完成，希望這本書的擠花技巧可以幫助到也熱愛擠花的您，一起擠出您的心意吧！

華趣手工皂坊

王馥菊 Joyce Wang

Part 1

用大豆蠟
做韓式擠花

大豆蠟是用大豆油製成的天然蠟，它的質地細緻，調入顏料後，可以擠出仿若真花般的擠花作品。大豆蠟還能調入自己喜歡的味道，放在室內當香氛小物、能除臭吸濕，更是送禮的絕佳選擇。

關於豆蠟與韓式擠花

一開始學習韓式擠花的人，大多使用奶油霜和豆沙兩種食材，或是運用在擠皂花上。只是，奶油霜擠花和豆沙裱花都會有保存和食用的期限考量，而天然皂花則是放置一段時間後會出現酸敗問題，加上大多數的人也捨不得把美美的皂花拿來洗、以致放到壞掉了，其實很可惜。希望讓擠花成品維持更久時間的人，不妨改試用大豆蠟來做吧，它是一種新的素材選擇，在亞洲國家也相當地流行。

「大豆蠟」是一種運用天然大豆油製成的蠟，同樣可以調出各種色系，以及擠出許多種花型樣式，它不需要放在冰箱裡保存、也不怕壞掉，加上如果有調香的話，還能放在室內當香氛小物、點燃則可除濕除臭，更是美麗的藝術品，喜歡花藝或香氛的朋友也可以嘗試製作看看。

或許蠟製品或香氛蠟對於我們國人來說，會覺得有點陌生，但在歐美國家是十分平實、很常見的必需品，它是居家品味的象徵，能加添空間裡的氛圍和溫度，充滿花朵芬芳的居家能使人心情特別愉悅。為了讓擠花作品能近似真花的樣貌，我在書中將分享優雅耐看、色系柔和、風格多樣的自然風擠花技法，精心調配的豆蠟配方也能配合台灣天氣、好存放，所以大家可以更盡情地發揮想像力、設計出屬於自己的擠花作品。

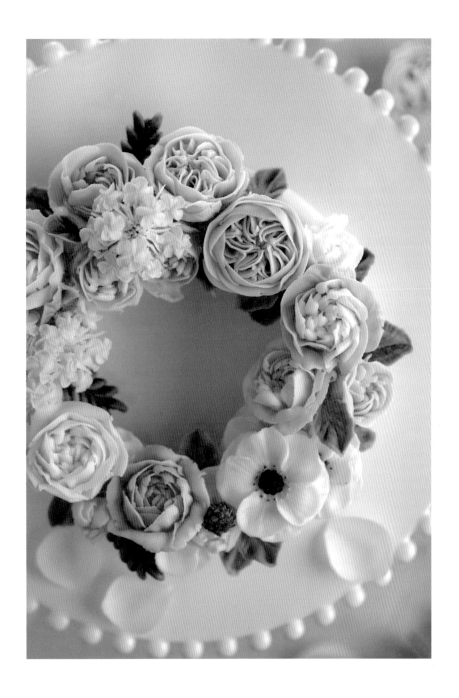

認識各種天然蠟

　市面上有許多種蠟，每一種的特性、熔點和使用注意都不相同；
在本書中的作品會使用到五種蠟，右頁將一一做介紹。

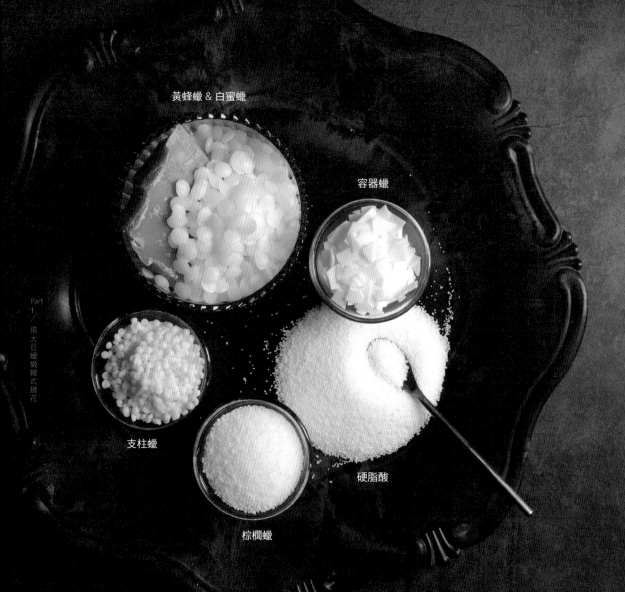

黃蜂蠟 & 白蜜蠟

容器蠟

支柱蠟

硬脂酸

棕櫚蠟

支柱蠟 Soy Wax Ecosoya Pilla

熔點 / 55℃

1 由大豆油氫化而成的天然大豆蠟,適合做成柱狀蠟燭使用。

2 有良好的收縮率,能讓作品輕易脫模取出。

容器蠟 Soy Wax Nature C3

熔點 / 51-54℃

1 也是天然大豆蠟,燃燒時幾乎不產生黑煙。

2 適合做成香氛蠟燭使用。

3 十分環保,比石蠟燃燒的時間還長。

棕櫚蠟 Palm Wax

熔點 / 60-70℃

1 是由棕櫚樹果實所提煉出的蠟。

2 依據入模溫度的不同,所產生結晶也不一樣。

3 若使用鋁製模具的話,產生出的結晶紋路會更明顯。

蜂蠟 & 蜜蠟 Bee Wax

熔點 / 58-65℃

1 由蜜蜂築巢分泌的蠟質提煉而成。

2 質地天然堅硬又具有黏性和延展性。

3 分為精緻過的「白色蜜蠟」,和未精緻過的「黃色蜜蠟」;若要做擠花使用的話,選擇精緻過的白蜜蠟才好調色,本書使用德國白蜜蠟。

硬脂酸 Stearic Acid

熔點 / 55-60℃

1 存在於許多植物性油脂和動物性油脂中,經由氫化提煉而成。

2 添加在蠟燭裡可提升硬度、幫助脫模。

3 於室溫下時為白色結晶狀,不溶於水。

註:無論使用哪種蠟,若製作溫度超過 55℃的話,就不適合用加入天然精油,建議改用化合物香氛為佳。

擠花工具與使用

手持攪拌機

使用攪拌機取代手打，能讓油脂均勻混合，只需準備一個攪拌槳即可。

不鏽鋼鍋

建議使用高鍋不鏽鋼鍋熔解蠟油，用攪拌機攪打時，會比較不容易噴濺。

電磁爐

我個人愛好全玻璃面板的電磁爐，因為蠟油不慎滴落乾掉時，可用熱風槍清潔。

攪拌刀

建議用不鏽鋼材質的攪拌棒，就算蠟液變硬，也會比較好攪拌開來。

溫度計 & 溫槍

用溫度計測量的溫度較準，但易消耗破損；若是使用溫槍，一定要讓油脂攪拌均勻再進行測量，才有準確性。

花嘴

書中運用 Wilton 和韓式花嘴，雖然號碼相同，但有些花嘴的嘴型不同喔！書中將會註明每種花型使用的花嘴。

紙杯

分杯調色使用，請購買能夠耐熱 95℃ 左右且容量 350ml 以上的紙杯，較好使用。

熱風槍

市面上有 100-500℃ 不等的型號與大小。溫度較低的熱風槍適合輔助擠花，能幫助蠟軟化好擠；溫度較高的熱風槍則適合清理大量鍋具。使用高溫工業型熱風槍時要小心，因為不鏽鋼吹頭的溫度很高，無論擺放與使用都要顧及週邊狀況，才不易燙傷。

透明和白色壓克力板

透明壓克力板可放置擠好的
豆蠟花,而白色壓克力板是
滴蠟測試調色時使用。

烘焙紙

製作平面花型但沒有基座時
可使用烘焙紙,待豆蠟花微
硬後,會很方便取下花朵;
使用前,請裁成符合花釘的
大小。

花釘

花釘有大有小,依個人需求
選用,但建議選購有螺旋紋
的花釘,因為豆蠟花有油
分,螺旋紋可增加摩擦力、
才好轉動。

花釘座

放花釘用的底座,底座有一
個洞能固定花釘,有木頭及
壓克力材質的選擇。

花剪

為取下花釘上的豆蠟花以及
裝飾移動裱花的工具。

色素

有液體、固體的油性染料,
本書也會介紹到食用色膏。

玻璃墊

保護工作桌面使用,或者也
可使用報紙。

擠花袋

建議使用拋棄式擠花袋,需選
擇材質較好、不易破損的為
佳,我習慣用 12 吋的擠花袋。

刮板

把豆蠟推入擠花袋口和分色
時使用,建議用刮板較鈍的
邊推擠花袋,才不易讓擠花
袋破損。

牙籤

適用於染料及色膏調色時使用，以利少量沾取。

鑷子

豆蠟花硬掉後不具黏性，用花剪取花容易滑落，可用鑷子輔助移動花朵。

離型劑

使用壓克力或鋁製模型時，有利於脫模。

燭芯固定器

固定燭芯時使用，也可用竹筷子替代。

燭芯

有純棉、環保燭芯、木質燭芯…等材質。

模型

有矽膠、壓克力、鋁…等材質，不同的蠟種使用不同模具，較方便脫模。

讓花瓣更薄透的花嘴加工！

　　為了讓花瓣看起來薄透、更栩栩如生，通常都會把花嘴做加工，是韓式擠花的特色之一。韓國花嘴比美國 Wilton 花嘴的硬度高，所以夾花嘴時要小心、避免滑動而刺傷自己了。以 104 花嘴和 120 花嘴為例：

作法

1　用尖嘴鉗夾住 104 花嘴粗口徑的部分，需分三次施力，才不會把花嘴夾裂。

2　圖左為夾過的花嘴，形狀變得細長些，這樣擠出來的花瓣就會比較薄。

3　用尖嘴鉗同樣夾住 102 花嘴粗口徑的部分，不要一次施力，需漸進式由粗口徑一端開始慢慢夾。

4　用尖嘴鉗把花嘴的 1/2 處夾得略直一些。

5　以不破壞花嘴弧度為主，圖左為完成後的細長月牙型。

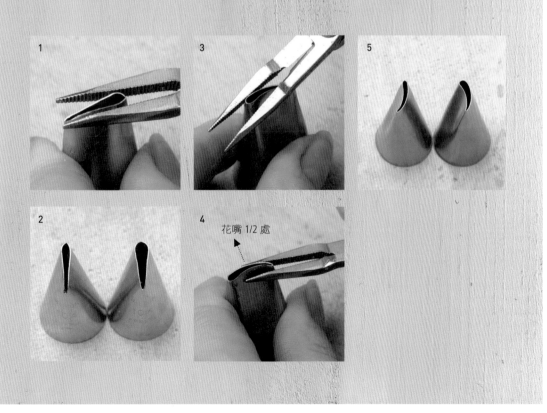

花嘴 1/2 處

豆蠟配方與打蠟流程

　　豆蠟擠花是從韓國流行到台灣的，自己經過這些年的長期教學累積，以及配合東南亞氣候，而研究出了目前的配方。請盡量選擇跟書中一樣的大豆蠟和蜜蠟，做出來的作品效果會比較好。例如，請選擇有 Q 度而且具有延展性的白蜜蠟為佳，這樣擠出來的蠟滑順且不易裂。另外，配方中會加入無水酒精，主要能延緩豆蠟不要太快變硬，選用越純的酒精效果越好，建議挑選醫療級酒精（99.5 度以上的純度）。

　　為了豆蠟於擠花時更好用，我習慣依季節天氣調整酒精份量，夏天是加 8% 無水酒精、冬天則是 10%，是我控制豆蠟軟硬度的小方法。若是天氣特別炎熱的東南亞國家，或是室內溫度比較高時，可增加白蜜蠟的比例，大約到 11% 左右。以上是個人經驗分享，實際上請依您所在的室內溫度為主，以及是否身處於會下雪的國家做比例調整。

本書使用的豆蠟配方（請以 100g 為基準）

比例		
	大豆蠟 Nature C-3	90g
	白蜜蠟（德國）	10g
	無水酒精（99.5 度以上）	8-10%
	蠟燭專用的化合香精油或天然植物精油	0.5-1%

註：1. 每次擠花配方請調製成 500g 的量，以此為基準，有一定的量比較好操作。
　　2. 每個人買的精油品牌不同，有時可能因為添加過多而導致豆蠟變得太軟、而讓花瓣比較不立體

調製方式

1

按比例先秤好大豆蠟與白蜜蠟，先低溫熔蠟80℃，耐心攪拌至熔解 2/3 時，就可移開電磁爐，攪拌至清澈和完全熔解。

2

攪拌均勻後測量溫度，確定是 70-75℃時，加入等比例的無水酒精，用手持攪拌機低速打 30 秒。

3

等蠟液表面凝結起白霧狀後，加入化合香精油或天然植物精油打 1 分鐘（若要加入天然植物精油的話，最好是 55 ℃以下）。

4

等蠟自然降溫凝結至攪拌時呈現濃稠狀，此時可再多打 30 秒，這樣質地更綿密滑順。

● Tips
　　– 加入無水酒精時，若太高溫的話，酒精會迅速揮發，而讓打出來的蠟效果不好。
　　– 如果高溫 90℃時加入酒精，會像沸騰滾水的狀態；不管是用溫度計或溫槍，都需充分攪拌均勻，測溫後才倒入無水酒精。
　　– 當豆蠟變成 Cream cheese 般的質地時，此時多打 1-2 次，會讓豆蠟更柔軟好擠；如果豆蠟沒有拌勻就進行擠花，其花瓣容易有裂痕、顆粒也會卡住花嘴喔。

色彩學與染料認識

　　色彩對於擠花作品來說，是很重要的事！學生們上課時也常詢問我：「怎麼配出漂亮有質感的顏色？」，其實，可以從觀察生活中的自然元素而來，比方多接觸大自然、多看鮮花草木，久而久之，會提昇自己對於色彩的敏銳度，藉此養成美感，就能運用在配色上。

　　如果你細細觀察大自然花草，就會發現植物們通常不會是單一顏色生長，為求擠花能更自然真實，在調色上會細心抓取比例。通常，會使用2 至 3 種顏色做調色，而且深淺不一，不像以往常見的純色表現，所以擠出來的花朵或葉子會有漸層、分色、混色…等變化。

　　除了顏色講求自然感，花型也是一門學問，自然風花型不講究工整性、固定瓣數與層次，反倒追求如風中搖曳般的花朵呈現，也許有缺花瓣，或是沒那麼整齊，但是反倒更顯自然，只要掌握這兩個原則，就能慢慢嘗試自然風擠花。

　　想為豆蠟調色，共有 3 種方法，包括蠟燭專用的油性染料、皂用色粉或珠光粉與蓖麻油 1：1 調和、食用色膏…等。本書製作蠟蠋胚體時，會使用蠟燭專用的油性染料，擠花調色則用 Sugarflair 英國食用色膏。以下先說明油性染料與色膏的不同：

油性染料

　　一般製作蠟燭都會使用油性染料來調色，至少我剛開始學習也是如此。油性染料的用量非常省，只要用牙籤沾一點點，顯色效果就非常明顯，所以一組染料可以用好久好久，但是沾到衣服非常難洗掉唷！所以建議練習前要穿圍裙，減少沾染機會。

油性染料的顯色度很好，比較鮮明、比較亮些，依廠牌不同而有非常多的顏色，可以做出不同色階。但美中不足的是，它有暈染的小問題，擠花作品完成後的一、兩週，你會發現花朵間會有暈染的狀況（如右圖的白花），這點曾讓我和學員們困擾很久，這樣作品的完整性就不夠好了，所以後來我主要拿它來做蠟燭坯體。另外，小朋友用的蠟筆也可以拿來幫蠟燭坯體調色使用喔，只要磨碎再加熱即可。

Sugarflair 英國食用色膏

它總共有 42 個顏色，在本書中我只有使用最多 20 種顏色，就已經能變化出許多顏色了。Sugarflair 英國食用色膏的顏色比較暗些，風格比較沉穩、彩度稍低，所以調色時會感覺有點色差，特別建議先製作色票，才能準確掌握想要的色彩喔，可參考下兩頁的色票，另外要注意它不適合高溫加熱。如果你是接單販售的業者，或是想保持作品完整的人，食用色膏會很適合。

不過有一點需要注意，使用 Sugarflair 調色後的豆蠟，若要再重新熔解使用的話，會出現小顆粒色塊，為怕影響美觀，不太建議再拿來擠花，但可以製成坯體。

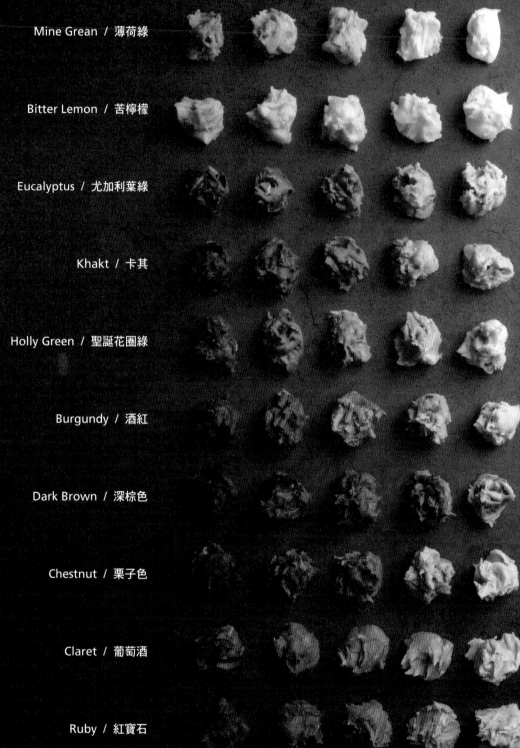

深 ◄--► 淺

Mine Grean / 薄荷綠

Bitter Lemon / 苦檸檬

Eucalyptus / 尤加利葉綠

Khakt / 卡其

Holly Green / 聖誕花圈綠

Burgundy / 酒紅

Dark Brown / 深棕色

Chestnut / 栗子色

Claret / 葡萄酒

Ruby / 紅寶石

淺 ‑‑‑‑‑‑‑‑‑‑‑‑‑‑‑‑‑‑‑‑‑► 深

Turquoise / 土耳其藍

Ice Bule / 冰藍

Navy / 深藍

Royal Blue / 皇家藍

Deep Purle / 紫色

Grape violet / 葡萄紫

Dusky pink / 深粉紅

Peach / 桃色

Orange / 橘色

Egg Yellow / 蛋黃色

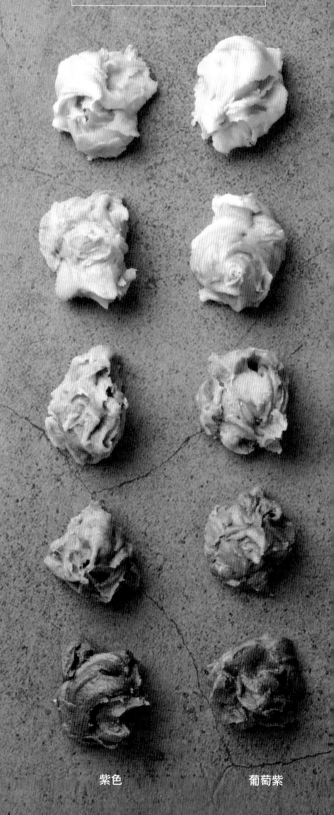

Sugarflair 英國食用色膏

我以油性染料和食用色膏分別做調製，此圖以紫色 & 葡萄紫為例，可以看到 Sugarflair 英國食用色膏調出來的顏色很明顯是比較暗些的。

所以，如果想要把 Sugarflair 英國食用色膏的彩度提高，可以加入紅色或一點藍色，多試幾次看看，就能抓到訣竅。

紫色　　　　　　　　葡萄紫

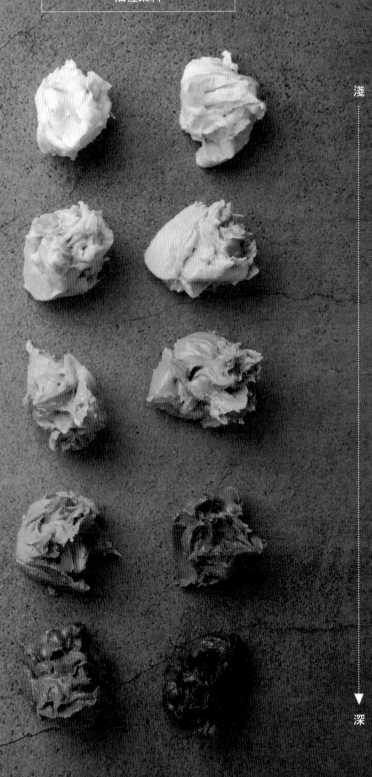

油性染料

淺

深

紫色　　　　　　　葡萄紫

配色搭配與發想練習

　　前面內容先認識了自然風的配色重點、基礎色票，如果你仍覺得配色不易掌握的話，其實還有聰明的輔助工具可以幫忙。平時教課時，我常會請學生們下載 APP 軟體「Pinterest」，從裡面搜尋「Color Plalatte」，就會出現許多色卡還有圖片，會帶給大家許多靈感想法喔。接下來，我們就先稍微練習一下吧。

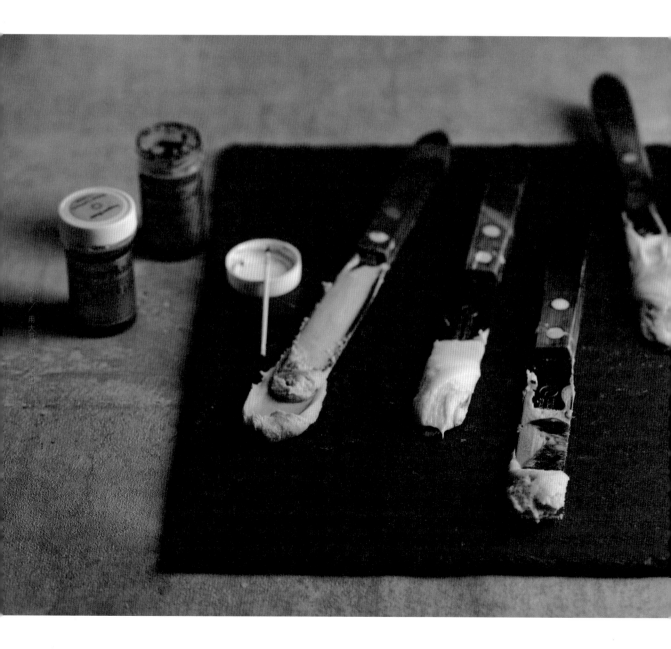

1　從照片配色做練習

先選一張你喜歡的照片風格，也許是浪漫、活潑、素雅、華麗…等。接下來我們就要劃分色塊佈局，依主花、配花、葉子…等色塊大小做區分。以此圖來說，最上面的色塊是兩種配花顏色，再來是兩種主花顏色，最後是兩種葉子顏色。

2　多觀察花朵或植物顏色

平時觀察花朵顏色也是很重要的，一朵美麗的花其中包含 2 至 3 個色階表現。所以，通常我在擠單朵花時，會盡量混色或加一點白色，讓花朵更立體真實。

3　多看花藝家的作品設計

除了觀察真花，多看花藝家的作品也是很好的練習。這張圖雖然都是綠色大地色系，卻很吸引我的目光，因為從明到暗有很多細節，而灰色底更顯出花朵立體感；葉片的排列組合簡單，但配色不失優雅韻味。所以，每當我們把作品組合完成後，常要檢視擺放細節，例如：葉子、花苞、小配花，這樣才會讓作品更鮮活細膩。

豆蠟調色與分色技巧

　　為了讓擠出來的花朵或葉片自然不死板，我通常會做事前的調色。
調色的過程中有以下三個重點請留意：

Point 1　調色前，請用牙籤沾取油性染料或色膏，這樣可以一次性丟棄，以維持染料及色膏品質。

Point 2　調色時，先用一半的豆蠟量就好，因為當顏色濃淡或漸層不均，都還可以用另一半的豆蠟作調整。

Point 3　如果油性染料不小心沾到衣服上，較不易清洗乾淨，因此建議製作蠟燭作品時請穿著圍裙。

調色方式

1　先挖一半豆蠟的量於紙杯中，取牙籤沾取色膏於杯緣。
2　用攪拌刀將豆蠟與顏色混合，拌合均勻。

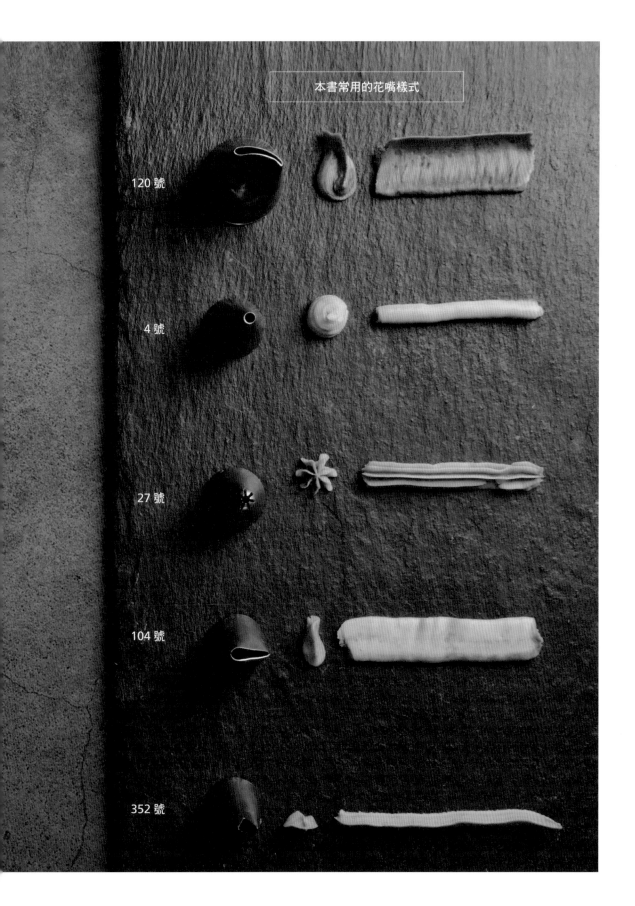

本書常用的花嘴樣式

120 號

4 號

27 號

104 號

352 號

接下來，以 104 花嘴為例，來嘗試不同感覺的分色和混雜色吧！以下共示範 4 種，根據混入顏色比例的不同，會出現各式各樣的變化，十分有趣。大家也多多嘗試、找出喜歡的自然色調吧。

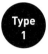

Type 1 混入灰的分色

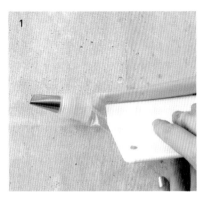

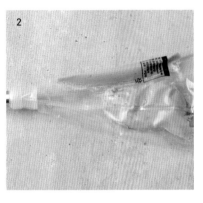

1　在細口徑的地方填入灰色。

2　下面的部分填入綠色。

3　用刮板把豆蠟推向花嘴方向。

4　擠出來就是帶點灰色的綠。

Type 2 混入白的分色

1　在細口徑的地方填入黃綠色，下面則填入多一點的白色。

2　想要白色多一點時，就能用這種分色法。

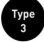 **Type 3** 葉片的混雜色

1 在擠花袋中混入兩至三種顏色。

2 以綠色為主的混色很適合用於擠葉片。

 Type 4 花朵的混雜色

1 在擠花袋中混入兩至三種顏色,以紫色為主色。

2 根據放入豆蠟深淺的位置不同,擠出來的混雜色也不同。

擠花手法與使用

　　了解如何做出喜歡的顏色變化後，在擠花前，請先練習花嘴使用的的角度，有利於擠出更漂亮的花朵，以下用 104 花嘴分別示範立體花（例如：玫瑰花）和平面花（例如：銀蓮花），都是粗口朝下方再開始擠。

Type 1 立體花

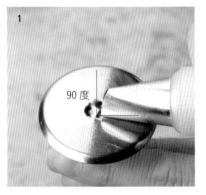

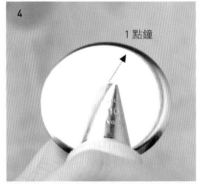

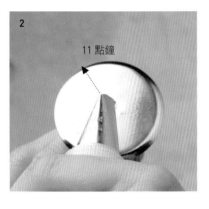

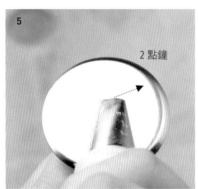

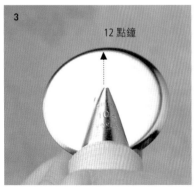

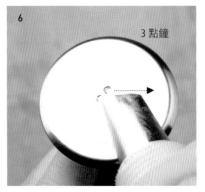

1　90 度
2　11 點鐘方向
3　12 點鐘方向
4　1 點鐘方向
5　2 點鐘方向
6　3 點鐘方向

Type 2 平面花

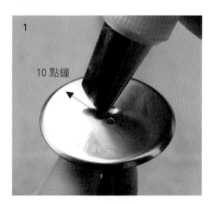

1 10 點鐘方向
2 12 點鐘方向
3 1 點鐘方向

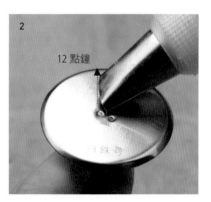

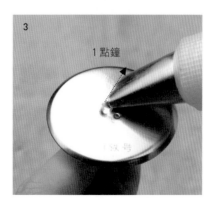

由於擠花的過程中很費力費心，所以建議先學習正確握擠花袋的方法、如何出力的方式…等，這樣擠花時才好運用，長時間下來也才不會覺得累，或是讓手部受傷了。

擠花袋使用方式

1 打開轉接環，把轉接頭套入擠花袋中。
2 用剪刀剪掉擠花袋多餘的部分，以轉接頭為基準並剪齊，套上花嘴。
3 用轉接環栓緊轉接頭。
4 反摺擠花袋，用抹刀填入豆蠟。
5 每次裝入豆蠟時，別裝太多，以一個手掌可以抓住的份量最剛好。
6 用擠花袋繞大拇指一圈，袋子才不會過長而影響擠花視線。
7 左手轉擠花袋兩圈，才不會在施力後而讓擠花袋爆漿喔。
8 為了不讓手痠，請用整個掌心的力量、全握住擠花袋，不要特別用手指按壓而造成手部傷害。

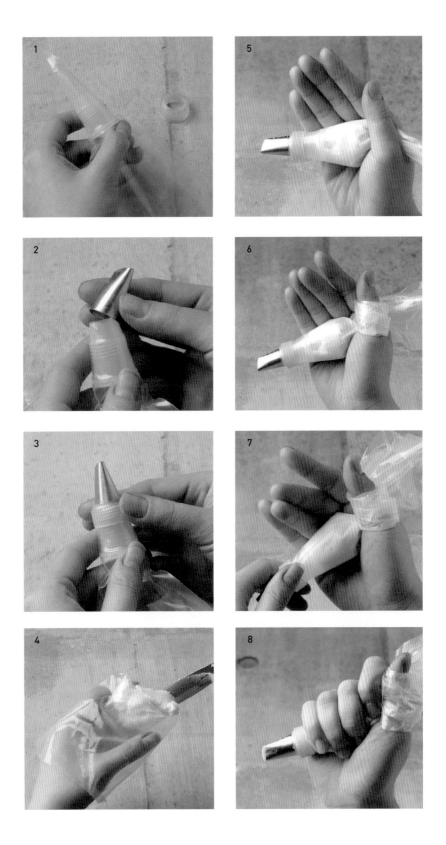

如何清潔花嘴與鍋具？

　　因為大豆蠟是含有油分的素材，所以每次擠完花之後，把工具們都確實清潔過是相當重要的事。清潔時，先準備一支熱風槍，能省去許多時間，無論是花嘴或鍋具都要做完清潔的動作再收納。唯要注意花剪不適合用熱風槍清潔，只要稍作擦拭即可。

清潔花嘴方式

1　打開轉接頭，擠出多餘的豆蠟。
2　用竹籤或牙籤把花嘴和轉接頭的餘蠟挖出。
3　在桌面墊上紙巾，放上花嘴和轉接頭，用熱風槍把豆蠟吹熔並擦拭乾淨。
4　用熱風槍吹過的花嘴很燙，請用濕紙巾包覆起來再擦拭，以免燙到（建議濕紙巾可重覆使用）。

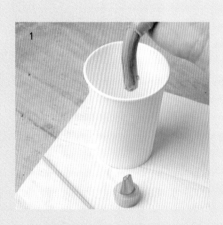

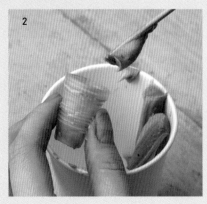

清潔鍋具方式

1 我很少使用清潔劑清洗鍋具，通常會用熱風槍直接把餘蠟熔解。
2 用濕紙巾來回擦拭乾淨鍋子表面，另外可噴點酒精再擦拭，讓鍋具不油膩。

Part 2

自然風的
初階擠花蠟燭

讓我們從葉型開始練習自然風擠花吧，本章節
的作品包含了四種杯子蛋糕、歐風鐵器、清透
容器、優雅香氛磚，以及特別為萬聖節設計的
風格作品。

Case. 1

多樣變化

自然型葉子

以下將示範六款漂亮的葉型，
像是尤加利葉、棉毛水蘇、銀葉菊⋯等，
以及三款是自由創作而來的葉型喔。

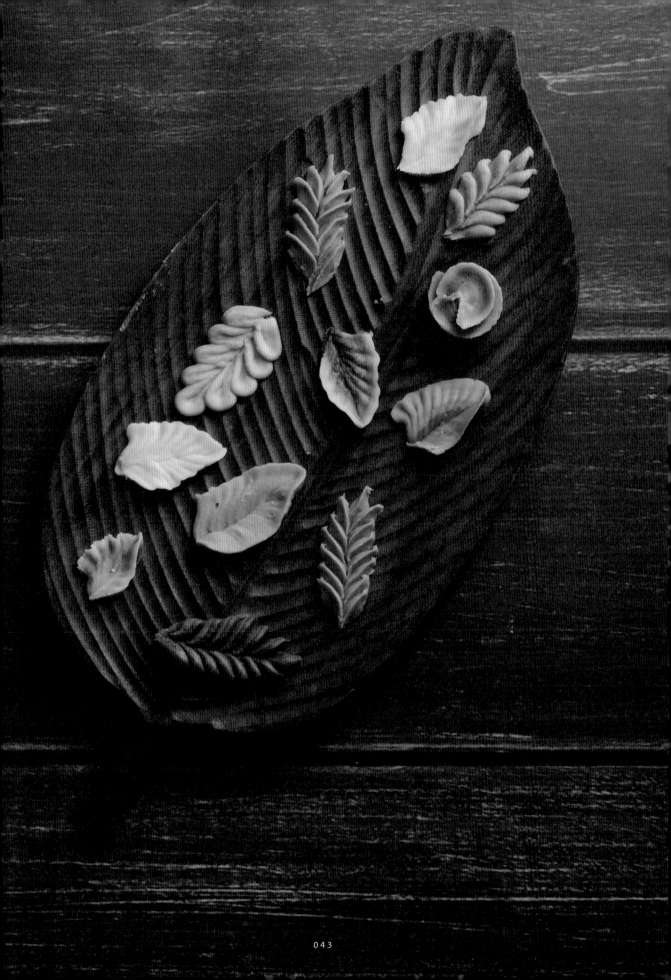

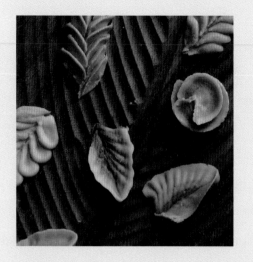

使用花朵

尤加利葉 / 聖誕花圈綠＋灰

棉毛水蘇 / 卡其

銀葉菊 / 尤加利綠

自然型葉子1 / 尤加利綠＋酒紅

自然型葉子2 / 尤加利綠＋深藍

自然型葉子3 / 尤加利綠＋酒紅

配色組合

主色 / 綠

輔助色 / 藍、紅、黃、白

基底與變化

a 分色與混雜色（P.032-033）

b 製作自然型葉子（P.048-051）

尤加利葉
Eucalyptus

● 花嘴使用

103

● Piping

先擠基座＋第一個圓形

1 先擠一個小基座，花嘴粗口朝中間。

2 讓花嘴呈水平，左手逆時針轉動花
　釘、右手順時鐘擠出一個圓形。

擠第二個圓形＋半圓

3 接著擠第二個圓形，花嘴輕貼葉片交
　接處後方。

4 擠出完整的圓葉型，這是第二層。

5 擠第三層，這時花嘴可以微立，於第
　二層交界處後方擠出一個半圓。

Part
2／
韓式擠花蠟練習

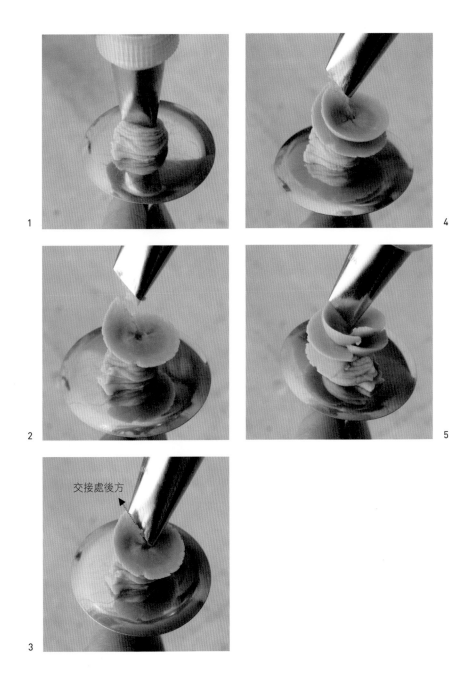

棉毛水蘇
Lamb's Ear

● 花嘴使用

104

● Piping

先擠葉型的一半

1 在花釘上黏烘焙紙,花嘴 10 點鐘方
向、45 度角,粗口朝下。

2 右手輕微上下擺動擠出葉脈,在至
高點時停頓,再擠出一點豆蠟,做
出尖葉型。

擠完葉型另一半收尾

3 左手輕轉花釘,擠葉子的另一半,
從上擠到下,右手擺動擠出豆蠟。

4 葉子的兩邊都是平均的葉型。

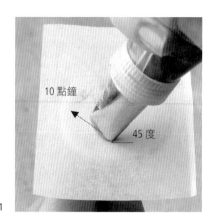

1

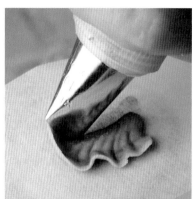

2

3

4

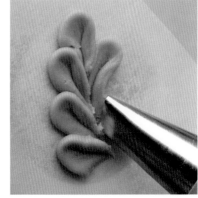

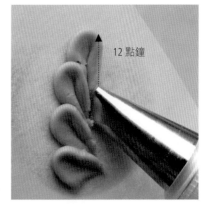

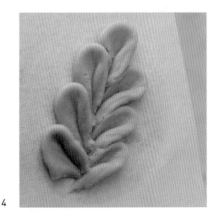

銀葉菊
Dusty Miller

● 花嘴使用

102

● Piping

先擠葉型的一半

1 花嘴粗口朝上,從左邊 10 點鐘方向擠出有圓弧
的小葉。

2 以第一個小葉為中心輕貼,每次擠出圓弧,左側
小葉擠到 12 點鐘方向為止。

擠完葉型另一半收尾

3 從 12 點鐘方向往下擠,擠出一個個圓弧型小葉。

4 擠好的銀葉菊,兩側小葉數量不一定要相同。

自然型 葉子1
Leaf 1

● 花嘴使用

352

● Piping

以右手擠壓出自然葉型

1　讓花嘴的尖端朝上。

2　右手出力並上下擺動（或左右擺動），擠花袋往右側拉。

3　擠到葉子尖端時，稍微提起做出葉片尖端。

4　擠出來的葉型會十分自然。

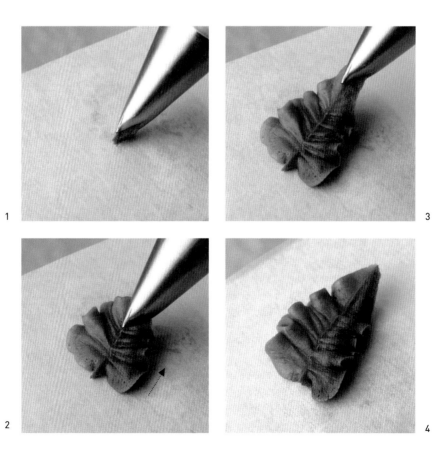

1　　　　　　　　　　　　3

2　　　　　　　　　　　　4

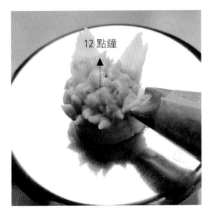

自然型
葉子2
Leaf 2

● 花嘴使用

103 或 102

● Piping

做出前端厚、尾端薄的葉型

1　花嘴粗口朝上，12 點鐘方向。

2　擠出第一瓣，前端需厚實、尾端細薄。

3　以第一個小葉為中心輕貼，向左右兩邊擠出一個個小葉。

4　擠完左側再擠右側，做出一個完整葉型。

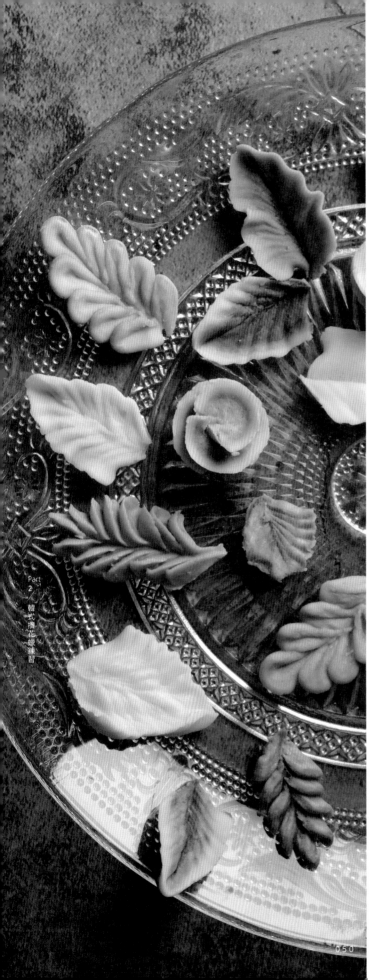

自然型
葉子3
Leaf 3

● 花嘴使用

103 或 102

● Piping

先擠出短短的細長葉片

1 花嘴細口朝上，90 度方向輕貼
烘焙紙。

2 擠出短短但立體的細長葉型。

3 由第一個小葉為中心輕貼，擠
出第二個小葉。

左右輪流擠出立體細長葉型

4 左右兩邊輪流擠出小葉。

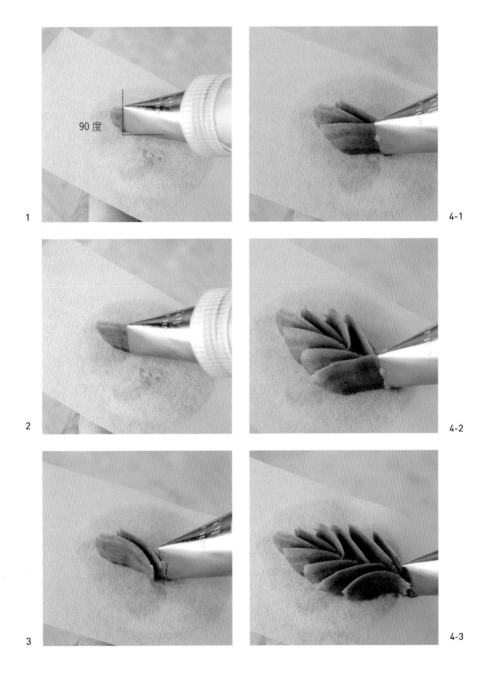

沉穩神秘

杯子蛋糕造型

這個作品的主色運用了不同深淺的藍，
創造出神秘氛圍和沉穩感覺，
杯子蛋糕造型的擠花蠟燭也可以是成熟風格喔。

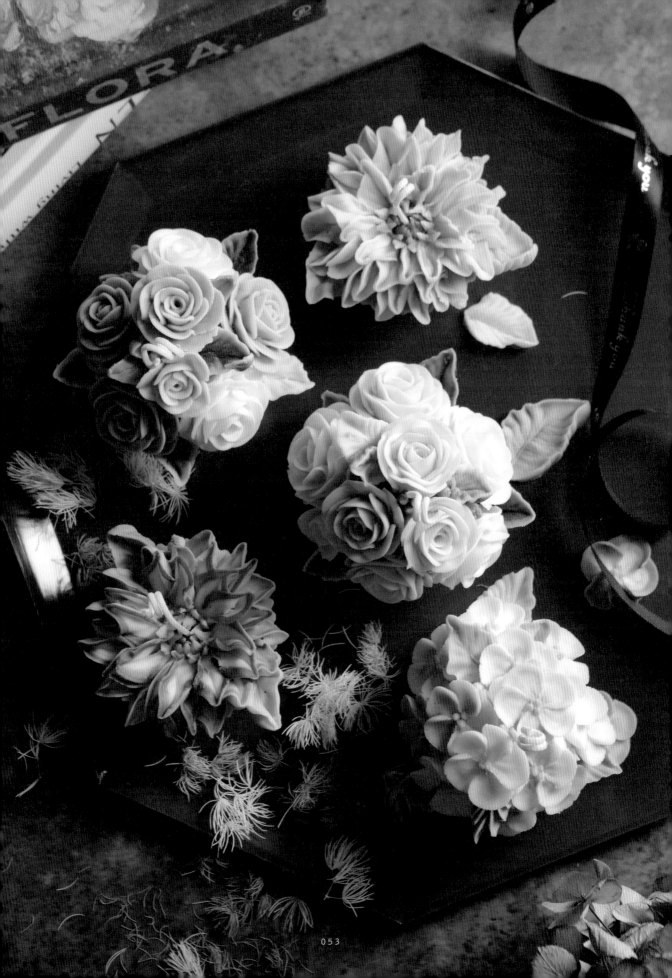

使用花朵

玫瑰花 / 冰藍

大理花 / 深藍

蘋果花 / 葡萄酒

太陽花 / 桃

配色組合

主色 / 藍

輔助色 / 淺粉、紫、白

基底與變化

a 杯子蛋糕坯體製作（P.064）

b 讓花朵更生動的兩款組裝重點（P.065-066）

玫瑰花
Rose

● 花嘴使用

104

● Piping

擠基底＋第一個花芯

1 讓花嘴 90 度，擠出一個小山丘基座。

2 讓花嘴 12 點鐘方向、粗口朝下。

3 右手輕貼基座、左手逆時鐘轉動花
釘，順時鐘擠出第一個花芯。

擠第二層

4 花嘴輕貼第一層，以 12 點方向擠出
三瓣交叉，請比第一層高一點，才有
含苞的感覺。

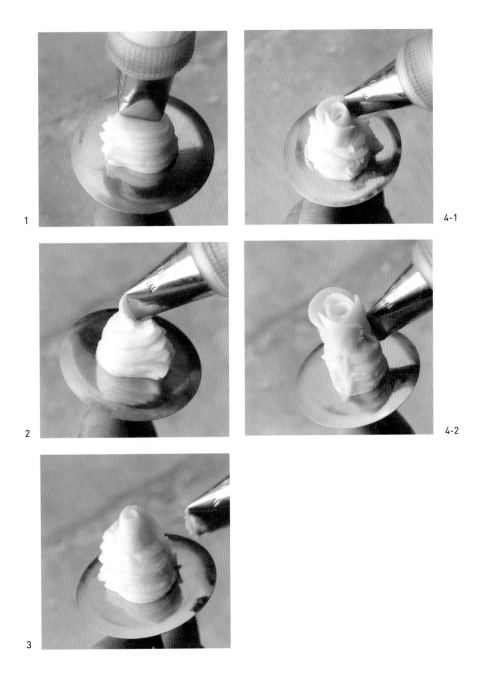

1

2

3

4-1

4-2

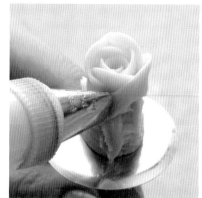

5-1

擠第三層

5 左手逆時鐘轉動花釘，右手以 1 點鐘
方向依序擠出 5 瓣，為第三層。

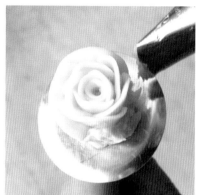

5-2

擠第四層

6 擠第四層時要降層次，右手以 3 點鐘
方向依序擠出七瓣。

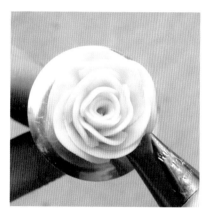

6-1

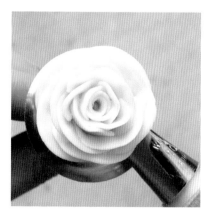

6-2

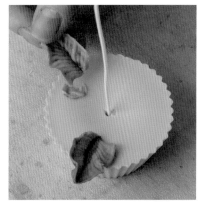

1

大理花
Dahlia

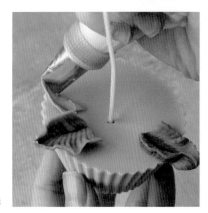

2

● 花嘴使用

104、Wilton349

● Piping

於坯體上貼葉子定位＋擠第一層

1　請依 P.64 先製作杯子蛋糕坯體，於坯體
　　上擠一點豆蠟，再貼葉子定位。

2　以燭芯到坯體半徑 1/2 的位置為基準，花
　　嘴粗口朝下、11 點鐘方向，開始擠花瓣。

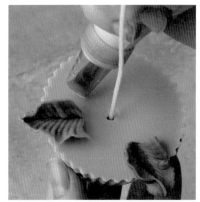

3

3　讓花嘴 45 度角、邊緣向外擠出花瓣至坯
　　體邊緣，此時停頓一下，左手輕轉一下
　　坯體。

4　加一點力量，擠出尖尖的花瓣。

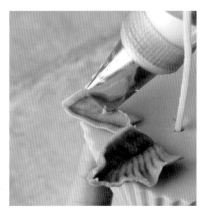

4

5 第二瓣接在第一瓣後方,依序擠完第一層,左手邊轉動坯體邊擠。

擠第二層

6 在第一層的兩瓣中間取角度,以不重複為原則擠完第二層,盡量不要擠到中心點,之後還要呈現花芯層次。

擠第三層+中心花瓣

7 接著擠第三層,需在兩個花瓣中間擠,以呈現有層次的的花型,擠完後插燭芯。

8 改用 Wilton 349 花嘴,先擠基底,再讓花嘴尖端朝上,向內包覆兩、三層小花瓣。

9 讓花嘴向外,擠出向外開的小花瓣。

10 全部擠完後,將燭芯由上往下捲。

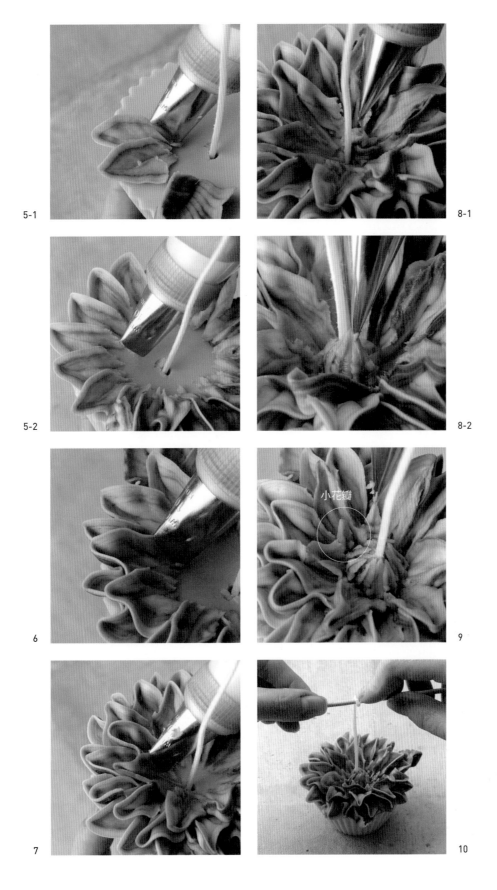

5-1

5-2

6

7

8-1

8-2

小花瓣

9

10

蘋果花
Apple
Blossom

● 花嘴使用

104、2

● Piping

擠出五個花瓣

1 於花釘擠一點豆蠟，貼上裁剪剛
 好的烘焙紙，先用 104 花嘴，粗
 口朝下斜 45 度、11 點鐘方向。

2 右手順時針擠，左手逆時針轉動
 花釘，擠出第一瓣扇型。

3 第二瓣要輕貼在第一瓣後方。

4 邊擠邊轉動花釘，擠出平均的五
 個花瓣。

於中心擠花芯

5 換 2 號花嘴，於中心擠出三顆圓
 形花芯。

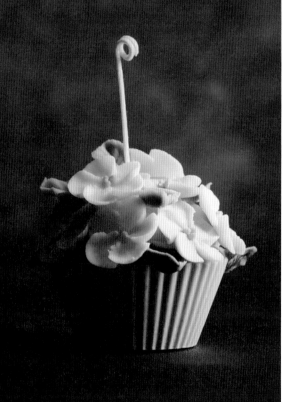

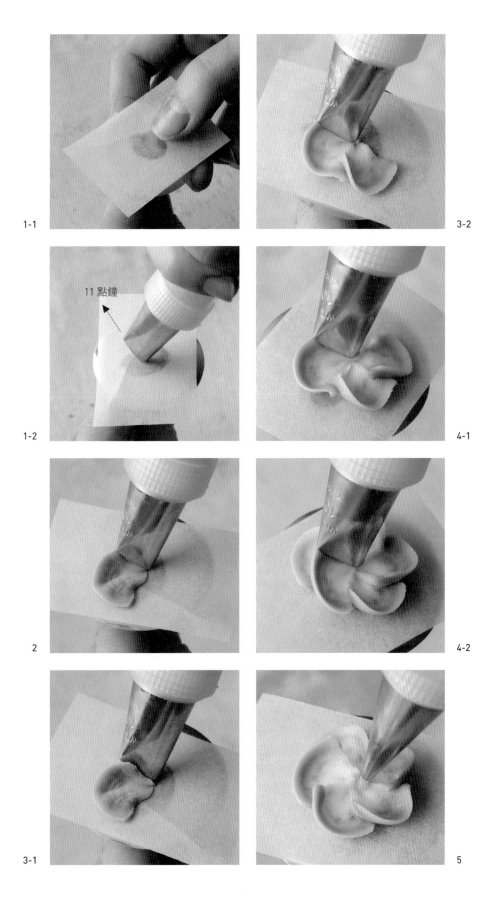

1-1

1-2

11 點鐘

2

3-1

3-2

4-1

4-2

5

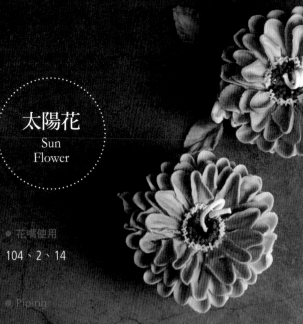

太陽花
Sun
Flower

● 花嘴使用

104、2、14

● Piping

於坯體上貼葉子定位＋擠第一層

1　請依 P.64 先製作杯子蛋糕坯體，於坯體上擠一點豆蠟，再貼葉子定位、預穿燭芯後，以燭芯到坯體半徑的 1/2 位置開始擠花瓣，花嘴需 45 度角。

2　擠出圓角的長花瓣，邊擠邊轉動坯體，不要超過坯體太多。

3　擠第二瓣時，需貼在第一瓣的後面。

4　以上述方式，擠完第一層。

擠第二、三層

5　擠第二層時，需在兩瓣中間，依序擠出不重疊的花瓣。

6　接著擠第三層，需比第二層擠出略短的花瓣，才會自然有層次。

擠花芯＋加強邊緣

7　換 2 號花嘴，用綠色或咖啡色在花瓣中心處擠一點豆蠟。

8　然後擠出顆粒般的花芯，中間要預留小洞。

9　換成有裝黃色色膏的 14 號花嘴，在花瓣和花芯邊緣擠一圈加強效果。

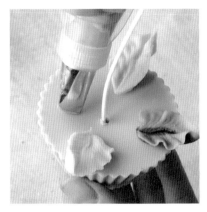

2

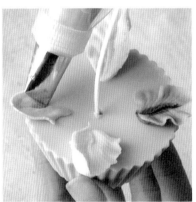

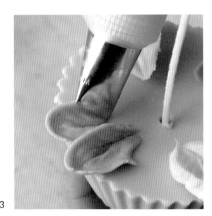

3

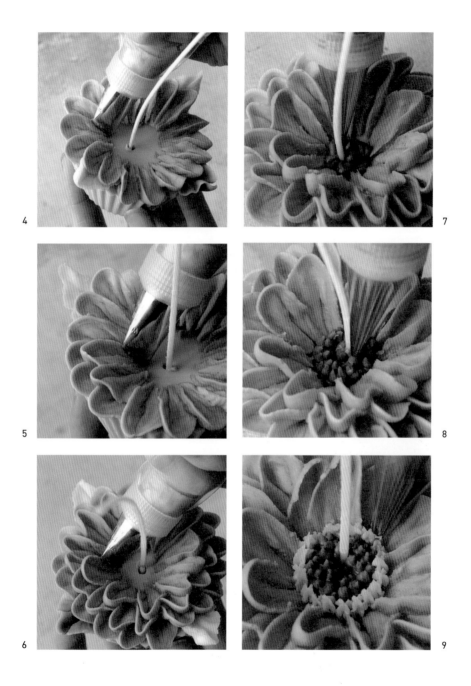

● Base

a 杯子蛋糕坯體製作

1 將 160g 的支柱蠟熔解,降溫至 55-60℃,滴入想要的油性染料,滴在白色壓克力板上確認深淺。

2 確實拌勻後,倒入 3% 的化合物香氛攪拌均勻。

3 倒蠟入模並放上燭芯固定器,插入竹籤,以預留燭芯洞口。

4 確認豆蠟坯體沒有溫度、已完全降溫後,即可取下竹籤並脫模,插入燭芯。

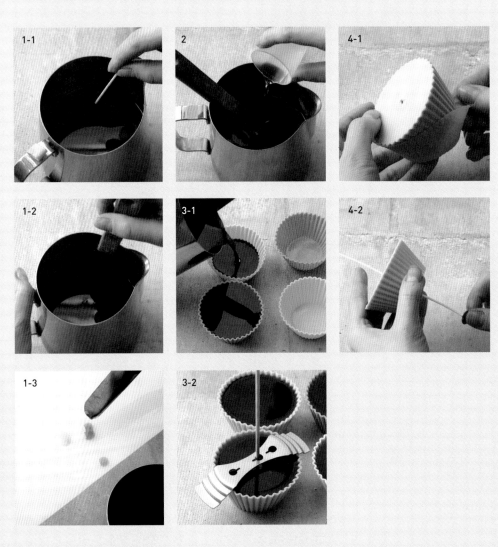

● Arrangement

b 讓花朵更生動的組裝重點‧玫瑰

1 先於坯體上擠幾圈蠟。

2 於邊緣先放大朵玫瑰花，圍繞一圈。

3 第二層放入小朵玫瑰花，空隙處插入不同顏色的葉片。

4 於更細小空隙處，擠綠色花苞點綴，增加層次感。

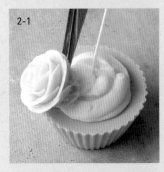

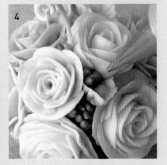

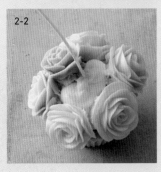

b 蘋果花

1 先於坯體上擠幾圈蠟。

2 於邊緣先放蘋果花，圍繞一圈。

3 以不重疊方式擺放花朵。

4 空隙處插入不同顏色的葉片，增加層次感。

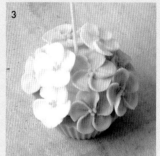
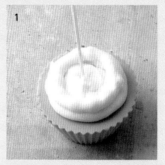
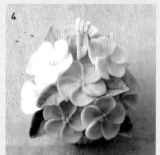
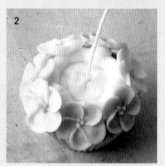

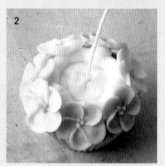

嘗試更換顏色和花朵大小⋯

組裝作品之前，建議先擠出大小不一的花朵，組裝時才會更顯自然，因為大自然的花朵也不會是固定大小。另外，點豆蠟杯子蛋糕時，底部需放燭盤或咖啡盤，以防蠟液溢出。

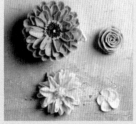

Part 2／韓式擠花蠟練習

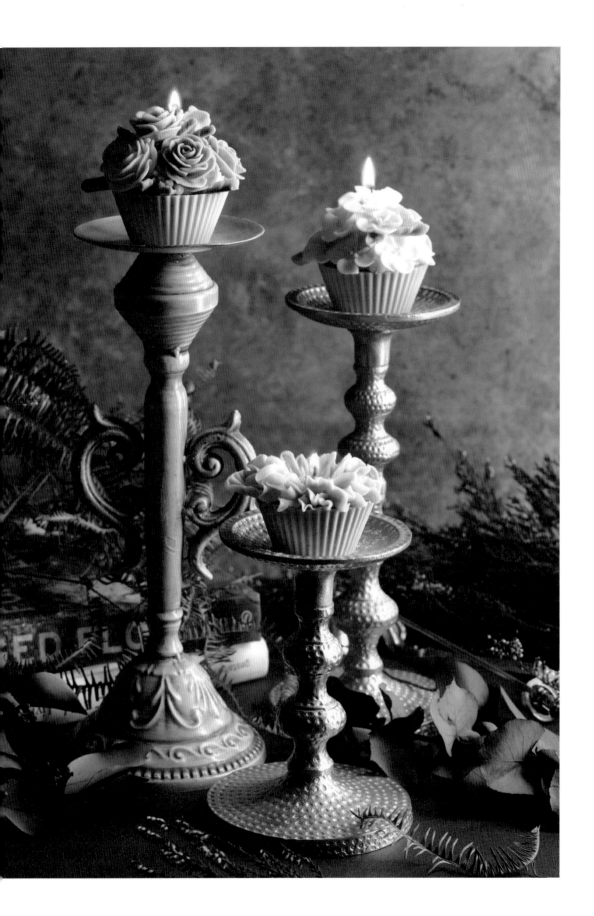

延伸嘗試…

運用玫瑰花的擠花步驟，做出小朵一點的白玫瑰，和馬卡龍造型的蠟燭組裝在一起，變成很適合婚禮的美麗小物！請參照 P.054-056 的「玫瑰花擠法」，改使用 101s 花嘴，先擠出數顆白色的小玫瑰花。

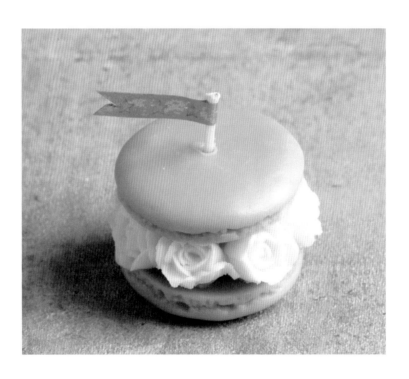

基底與變化

● Base

馬卡龍坯體

1 準備馬卡龍模型，和已熔解並調色、調香好的支柱蠟
液 100g，降溫至 50-55℃後入模。

2 讓馬卡龍餅乾蠟燭放涼，冷卻之後再一一脫模。

3 使用熱風槍吹熱鐵針。

4 用鐵針在每一片餅乾蠟的上下分別戳洞，以預留燭芯
位置。

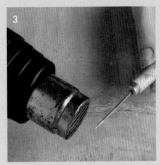
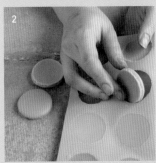
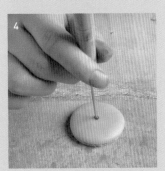

● Arrangement

花朵組裝

1　在餅乾蠟中心擠一點豆蠟，水平放上小朵白玫瑰。

2　將小朵白玫瑰擺放一圈，先穿燭芯，再蓋上另一片餅乾蠟。

3　餅乾蠟的上下都穿過燭芯後即完成。

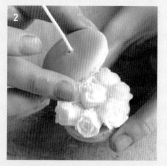

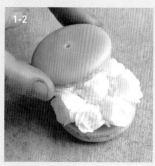

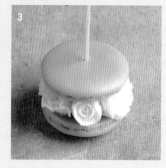

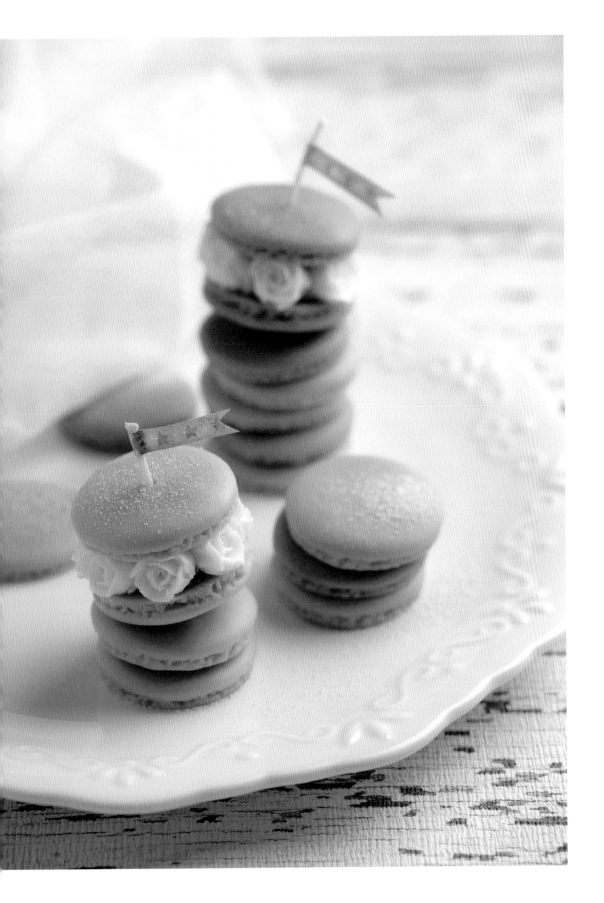

Case. 3

氣質婉約

歐風鐵器

選用鐵器作為豆蠟容器，
塑造出有點歐式風情的氛圍。
作品中的擠花，特別用了混雜色，
讓花瓣看起來比較活潑有變化。

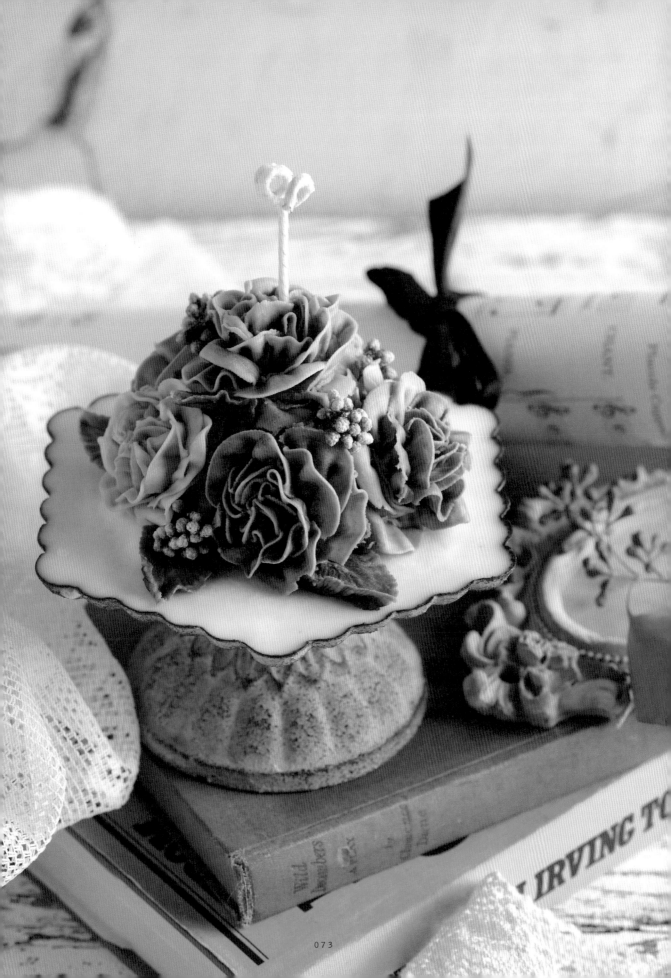

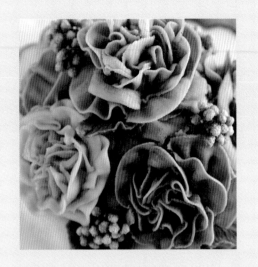

使用花朵

康乃馨 / 葡萄酒

配色組合

主色 / 葡萄酒

輔助色 / 紫、粉、綠

基底與變化

a 容器坯體製作（P.078）

b 讓康乃馨更柔美的組裝重點（P.079）

康乃馨
Carnation

● 花嘴使用

124k

● Piping

擠基座＋十字花瓣

1 先在花釘上擠一個基座。

2 花嘴粗口朝下、花嘴 90 度方向，先擠出一小截。

3 在基座中心擠出十字，需有微波浪的感覺，邊擠邊轉動花釘。

在十字的四個角擠出略高兩層花瓣

4 以十字花瓣的四個角為基準，每個角擠出略高兩層的花瓣。

5 在兩瓣的中心再擠出略短的倒 ^ 花瓣，共四瓣。

1

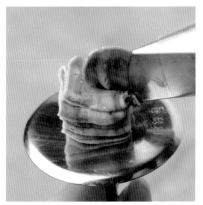

4

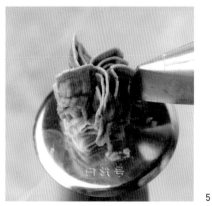

2

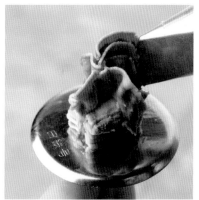

5

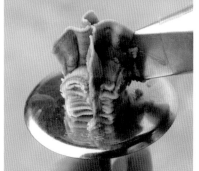

3

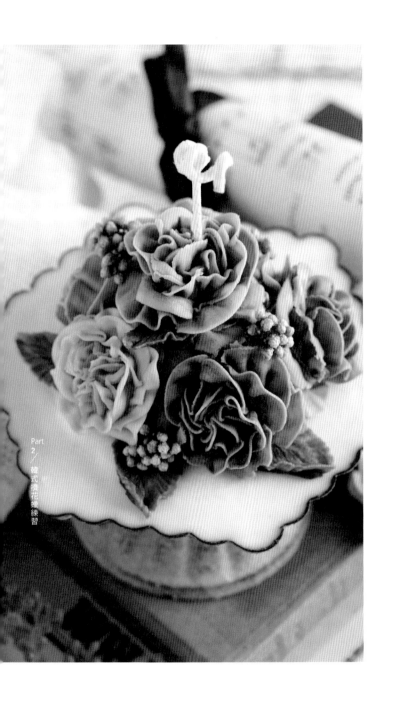

擠外層花瓣

6 接下來擠外層花瓣，需反手擠。

7 右手順時針擠、讓花瓣交錯，左手
　　逆時針轉動花釘，先擠出一層。

8 花嘴轉 2 點鐘方向，左右擺動擠出
　　第一層外的第一瓣。

9 邊擠邊轉動花釘，擠出自然波動的
　　花瓣五至六瓣。

10 讓花嘴 3 點鐘方向、左右擺動，擠
　　　出盛開的花瓣，請與上一層花瓣交
　　　錯，共擠五至六瓣。

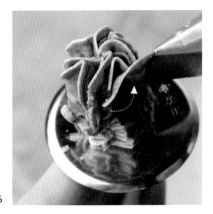

6

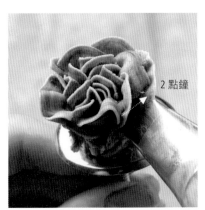

7

8

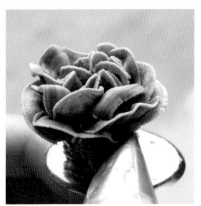

9

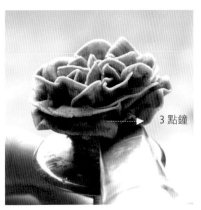

3 點鐘

10

2 點鐘

● Base

a 容器坯體製作

1 選定鐵製容器,用雙面膠把環保燭芯固定於容器底部,
並放置燭芯固定器,讓燭芯於中央。

2 熔化 NATURE C-3 容器豆蠟至 55℃,加入天然精油混合
攪拌後,倒 80g 蠟液入模。

3 待蠟完全涼之後,才能組裝豆蠟花。

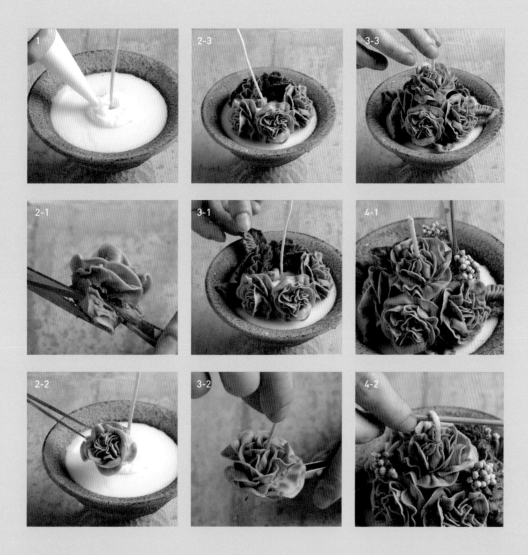

● Arrangement

b 讓康乃馨更柔美的組裝重點

1 在燭芯周圍擠一小圈軟豆蠟。

2 用鑷子夾起康乃馨花，把多餘的基座剪平整，以 45 角擺放在燭芯周圍（兩朵較鮮艷，
 其他則明度較低）。

3 趁豆蠟尚未硬之前，於兩朵花的空隙間擺放葉子。選一朵要擺在最上方的康乃馨，用
 牙籤穿一個洞，預留燭芯位置。

4 用鑷子放上乾燥花或不凋花裝飾（點火前，請取下花飾），最後用竹籤捲起燭芯約
 0.5cm，不用留太長，以免點火時會燒很旺。

Case. 4

純潔可愛

清透容器

清透容器十分適合夏天！以白色蠟液為坏體，
擺放上純淨潔白的小雛菊，雖然造型簡單，
卻十分討喜可愛，是入門者很適合嘗試的品項。

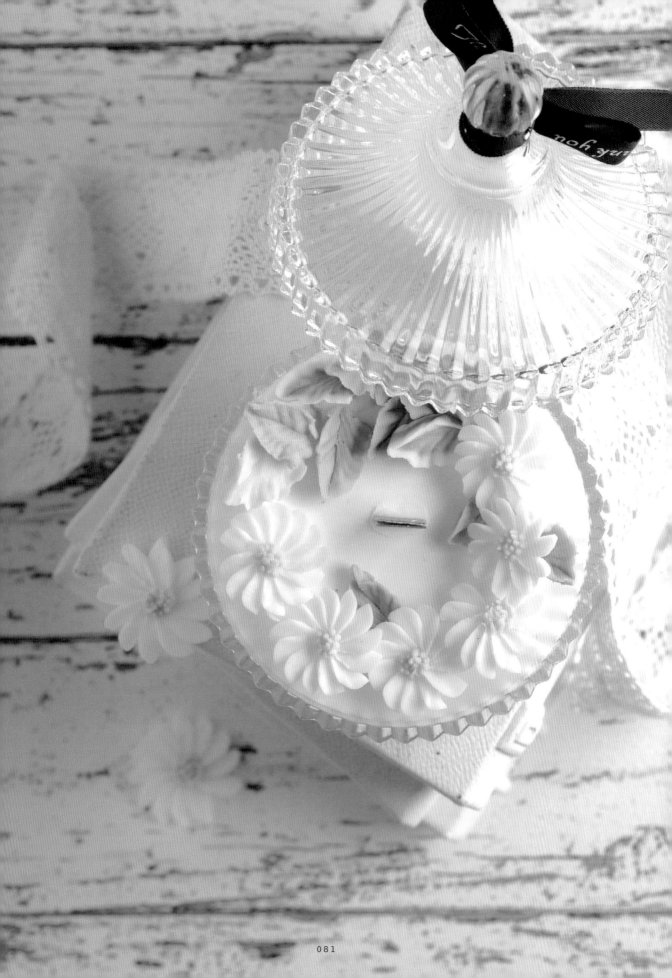

使用花朵
小雛菊 / 白、黃

配色組合
主色 / 白
輔助色 / 黃、綠、藍

基底與變化
a　容器坯體製作（P.084）
b　讓小雛菊更活潑的組裝重點（P.085）

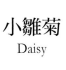

小雛菊
Daisy

● 花嘴使用
103、2

● Piping

擠菱形細長花瓣

1　在花釘上黏烘焙紙，花嘴 11 點鐘方向。

2　擠第一瓣，花瓣為菱形且細長。

3　第二瓣開始需輕貼下一瓣後面，總共要擠出 12 瓣。

擠水滴形花芯

4　換 2 號花嘴，在花瓣中心擠出一顆顆圓圓的花芯。

● Base

a 容器坯體製作

1 選一厚實的玻璃容器，用雙面膠固定木質燭芯於容器的
正中央。

2 熔化 NATURE C-3 容器豆蠟至 55℃，加入天然精油混合
攪拌後，倒 90g 蠟液入模。

3 需待豆蠟完全凝固冷卻且變白，才可放上擠花裝飾。

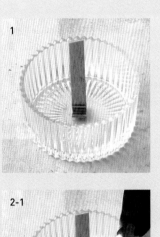

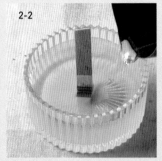

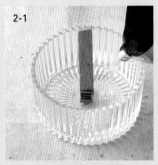

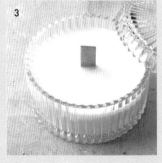

● Arrangement

b 讓小雛菊更活潑的組裝重點

1 在豆蠟外圍擠一圈軟豆蠟。

2 先放一朵小雛菊定位,並在三個點擺上葉片定位。

3 用花剪夾起花朵,擺滿半圈。

4 花朵填滿至 2/3 圈後,擺放不同色系的葉片,增添活潑感。

Case. 5

典 雅 粉 嫩

優雅香氛磚

香氛磚有不同形狀，製作簡單，也適合入門者嘗試。
除了擠花，我通常會加上一些乾燥花草妝點，
讓作品更有層次、增加小細節和亮點。

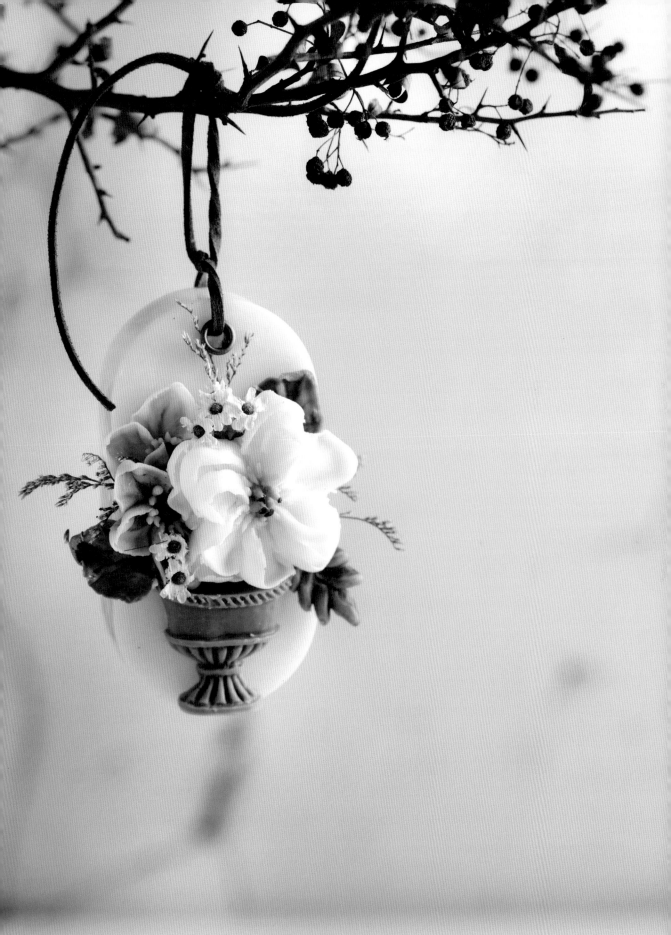

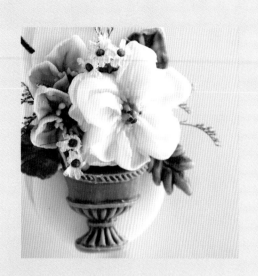

使用花朵

聖誕玫瑰 / 白+藍、深綠、黃

牡丹1/白、黃、綠、紅

配色組合

主色 / 藍、白

輔助色 / 藍灰、深綠、黃、綠、紅

基底與變化

a 香氛磚坯體製作（P.092）

b 加上乾燥花的組裝重點（P.093）

聖誕玫瑰
Christmas Rose

● 花嘴使用

103、2、1

● Piping

擠出五瓣

1 在花釘上黏烘焙紙，103 花嘴粗口朝下、11 點鐘方向。

2 先擠出一個菱形花瓣（請參考 P.148-149 繡球花擠法），總共擠出五瓣。

擠長長花芯＋花蕊

3 換 2 號花嘴，向中心擠出長長的綠色花芯並圍一圈。

4 換 1 號花嘴，在綠色花芯邊緣擠一圈黃色細細花蕊。

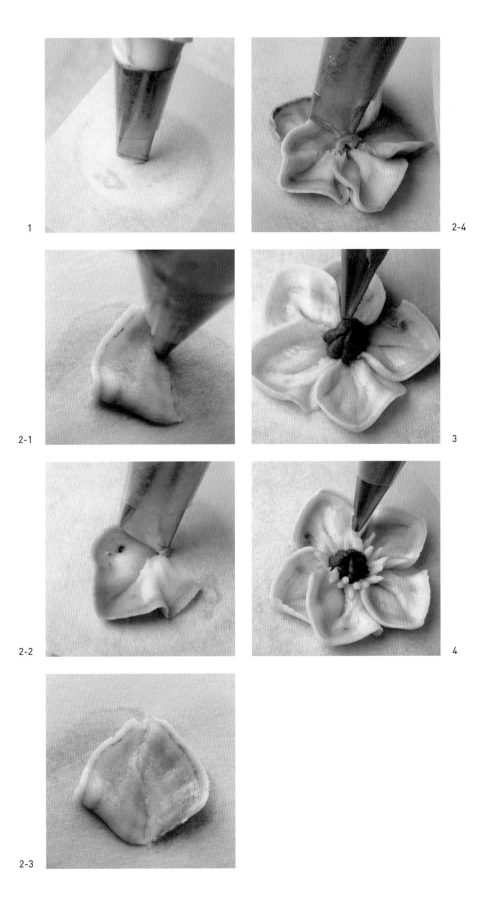

1

2-4

2-1

3

2-2

4

2-3

牡丹1
Peony1

● 花嘴使用

120、4、1、2

● Piping

擠第一層大小不一的五瓣

1　在花釘上黏烘焙紙，120 號花嘴粗口朝下，上下抖動擠出不規則波浪花瓣。

2　先擠出第一層大小不一的四至五個花瓣。

擠二、三層

3　接著擠第二層，依第一層位置擠出大小不一的四至五個花瓣。

4　擠第三層時，花瓣需擠比較短，這樣看起來才自然。

擠長花芯＋長鬚

5　換 4 號綠色花嘴，向中心方向擠出 5 個綠色的長花芯。

6　換 1 號花嘴，在綠色的長花芯上點上紅紅斑點。

7　換 2 號花嘴，在綠色花芯邊上擠出黃色的細長鬚鬚並圍一圈。

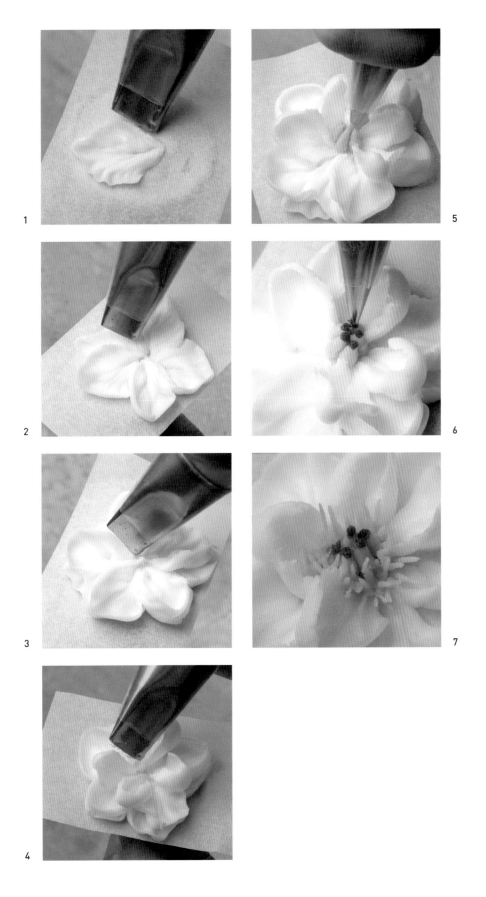

● Base

a 香氛磚坯體製作

1　準備矽膠的香氛磚模具。

2　將 200g 的支柱蠟熔解至 55-60℃（或大豆蠟 5：蜜蠟 3：
　　硬脂酸 2 的比例），調香後入模。

3　待香氛磚凝固冷卻後脫模，於表面先擠一點豆蠟，黏上
　　另外做好的花瓶坯體。

● Arrangement

b 加上乾燥花的組裝重點

1 擠一點軟豆蠟，黏上主花定位。

2 把聖誕玫瑰放在主花後方，讓花朵不要露出太完整，
才會有層次感。

3 放上葉片，再用乾燥花做細部裝飾。

4 裝入銅器眼，再穿上皮繩。

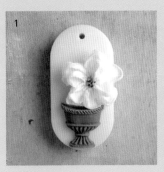

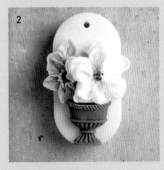

香氛磚是比較小型的坯體，無論是製作方式或花朵的放置設計，都很適合初學者，而且是送禮的絕佳選擇，雅致又大方。在香氛磚上直接放花朵、葉片就很好看了，如果想要變化再多一點，再另外準備小型的蠟體，像是花盆花瓶…等形狀，像右圖那樣做組裝，就能做出很精緻的樣式來。

通常我會選一朵主花，然後再把其他花朵藏在主花後方做出層次；再挑選和整體能搭配的葉片做裝飾，葉片顏色和樣式不拘，最後再加添喜歡的乾燥花草加強小地方，以做出細節，整個作品才會更加活潑生動。

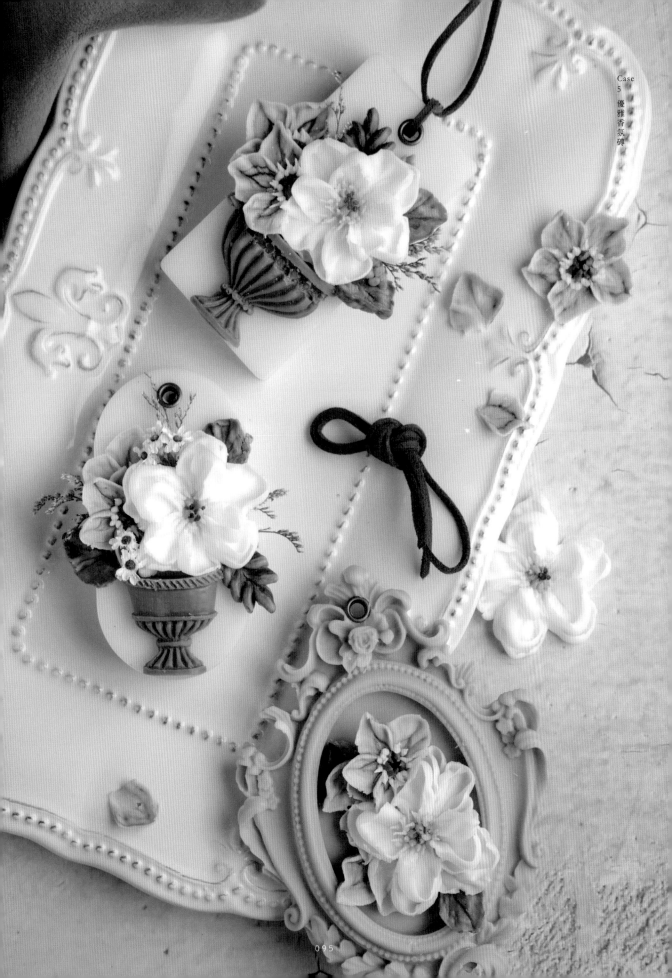

Case. 6

甜美闇黑衝突感

暗黑萬聖節

這是大人感的萬聖節作品，
以骷髏頭或南瓜為坯體，
裝飾上牽牛花、小菊花…等，
讓骷髏頭也能展現出詼諧可愛的一面。

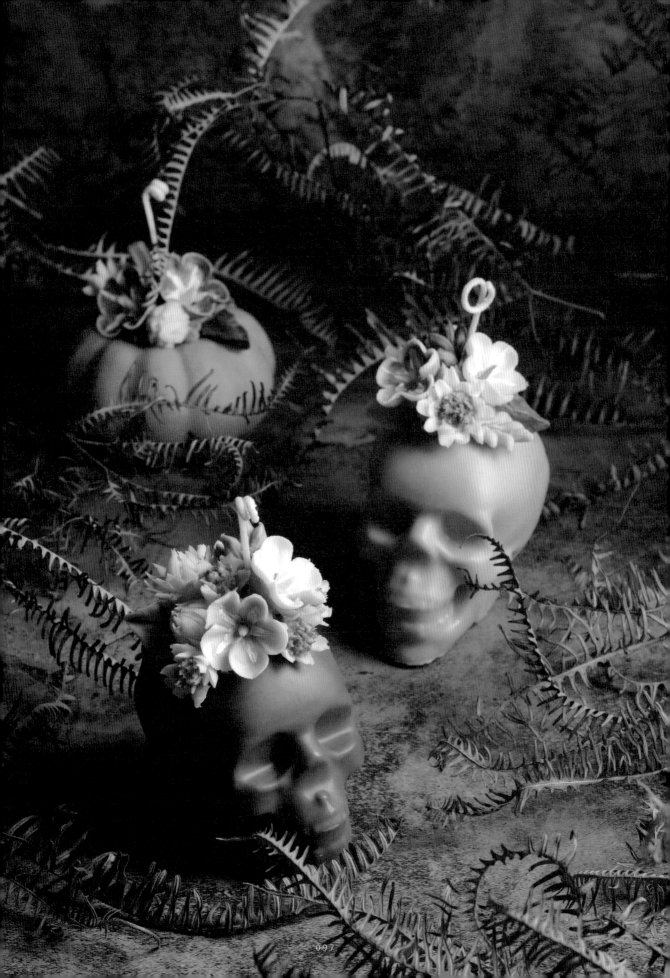

使用花朵

牽牛花 / 粉紫、綠、白

洋甘菊 / 白、橘紅、綠

小菊花 / 檸檬綠

配色組合

主色 / 粉紫、黃綠、檸檬綠

輔助色 / 白、深綠、綠、淺黃

基底與變化

a 骷髏頭坯體製作（P.104）

b 讓花朵更自然的組裝重點（P.105）



牽牛花

Morning
Glory



● 花嘴使用

103（夾過）、4

● Piping

擠基座＋五瓣

1 在花釘上擠出約 1.5cm 高、約 5 元硬幣大小的基座。

2 使用油畫刀劃開基柱中心，做出一個凹槽。

3 103 花嘴粗口朝下、11 點鐘方向，在基柱邊緣擠出第一瓣，總共擠五瓣。

在花瓣中心畫條紋＋擠花芯

4 用二氧化鈦加上蓖麻油，以 1：1 比例調成白色染料，在花瓣中心畫出條紋。

5 換 4 號花嘴，擠出綠色的長花芯。

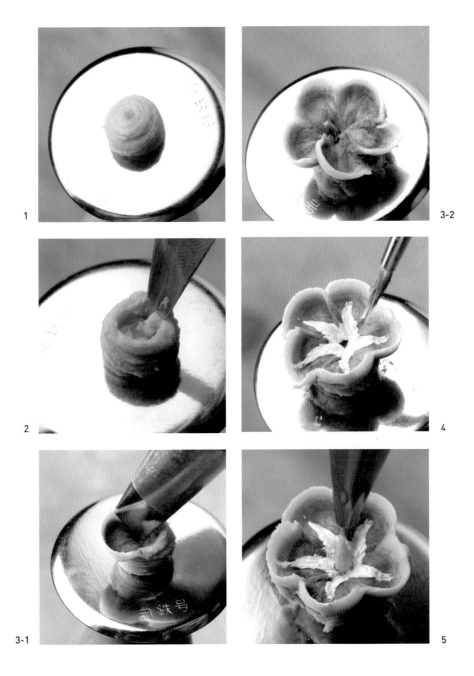

1

2

3-1

3-2

4

5

洋甘菊
Camomile

● 花嘴使用

59s、2

● Piping

擠基座＋花芯

1　先在花釘上擠出綠色的小基座。
2　用 2 號花嘴，讓花嘴 90 度方向點上不規則的圓點。

擠有長有短的花瓣

3　換 59s 花嘴，從 3 點鐘方向輕貼基座。
4　由下往上，擠出花瓣後向外拉。
5　左手轉動花釘，邊擠出有長有短的花瓣，交錯約兩至三層。

用色膏點綴花芯

6　牙籤沾取橘紅色色膏，在綠色花芯上點綴。
7　可以做不同顏色的花芯，若是黃色，則可點上深黃色色膏。

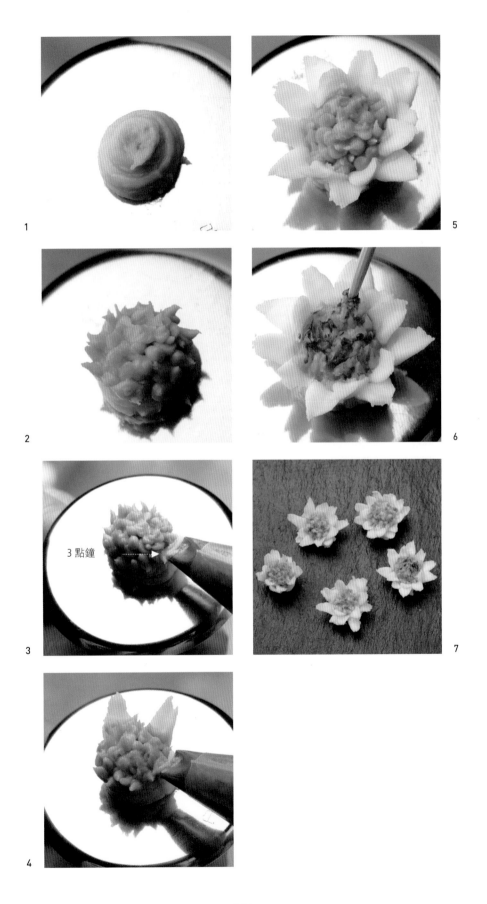

1

2

3

3 點鐘

4

5

6

7

小菊花
Chrysanthemum

● 花嘴使用

w349

● Piping

擠基座＋三層花瓣

1 先在花釘上擠一個小基座。

2 花嘴尖頭向外，由下往上擠出第一層花瓣，右手擠、左手邊轉動花釘。

3 總共要擠三層，完成後的花芯會像毛筆頭，向內包覆的樣子。

4 花嘴在 3 點鐘方向，從基座底下往上擠，讓花瓣向外開。

5 每一層花瓣交錯並漸進式降低，約擠三至四層，看所需花型大小。

6 可做不同大小的小菊花，組裝時才能讓作品有自然層次。

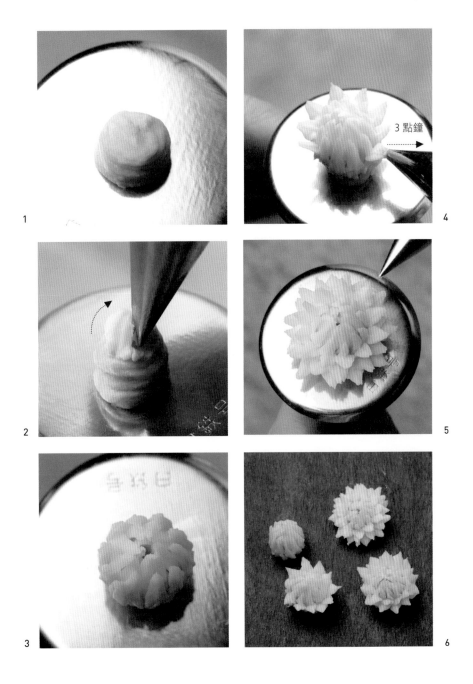

1

2

3

4

3 點鐘

5

6

● Base

a 骷髏頭坯體製作

1 準備骷髏頭模具，放置燭芯固定器並插入竹籤，預留燭心位置。

2 熔解 140g 支柱蠟並調色後，滴幾滴在白色壓力板上測試顏色。

3 待蠟液溫度降到 55℃後調香，倒蠟入模。

4 冷卻後脫模，用鉗子夾住竹籤轉動，拔出竹籤。

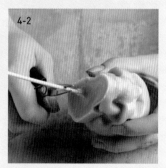
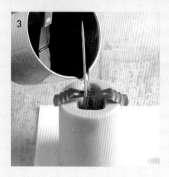

● Arrangement

b 讓花朵更自然的組裝重點

1 在骷髏頭的燭芯周圍擠一圈軟豆蠟。

2 擺放兩個不同顏色的主花定位。

3 再放上另外兩朵花。

4 於葉子隙縫處插入不同顏色的葉片。

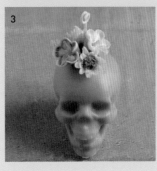

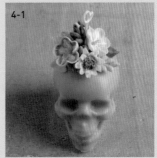

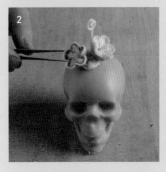

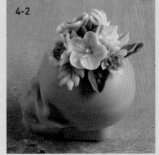

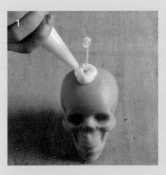

骷髏頭通常給人陰森可怕的感覺，所以設計這個作品時，我希望讓它有種美麗又反差的衝突感。特別選用了顏色清新、花型較小的花朵，像洋甘菊、牽牛花…等，並且用比較自然的方式擺放，將花朵向外堆疊成圓型、加幾片自然型葉子，就像是為骷髏頭戴上可愛的小花帽子一般～

　　除了右圖的灰色骷髏頭，也可以依你的喜好嘗試做看看亮色系的坏體，比方做紅色的，配上白色、粉色、灰色小花，變成比較搶眼有個性的作品。設計蠟燭作品的好玩之處，就是能用不設限的素材，做出許許多多不設限的作品想像，常常練習，你的作品風格就能非常多樣化。

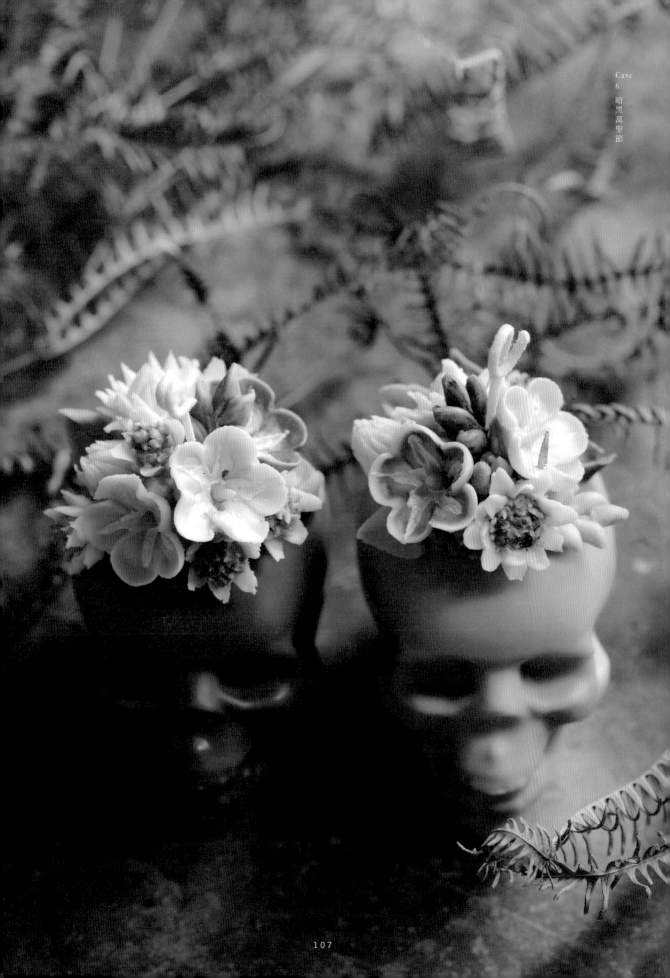

Part 3

自然風的
中高階擠花蠟燭

豆蠟擠花有更多的玩法與想像空間，本章節將介紹稍難一點的坯體變化，以及比較複雜一些的花型裝飾。另外，說到自然風，一定要學做看看美麗的捧花，作品有著仿若真花的優雅姿態。

Case. 1

典 雅 粉 嫩

迷幻星球

選用壓克力球型模型，
以漸層手法為坯體表面創造出一層層色彩，
再以接近色系的擠花做裝飾，
營造出典雅又有點神秘的迷幻感覺。

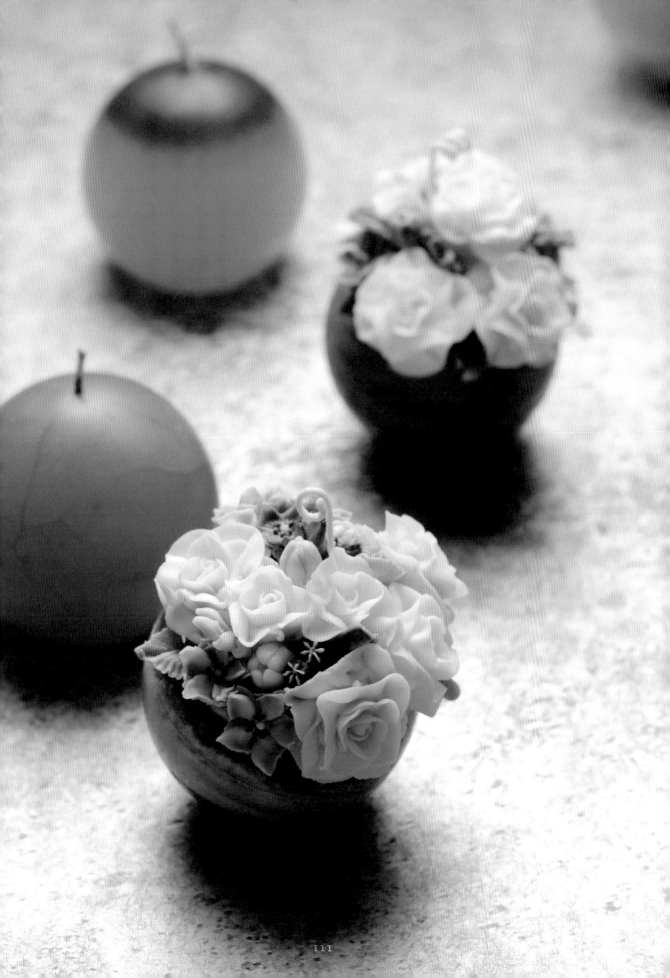

使用花朵

梔子花 / 白

藍莓 / 葡萄紫

日本藍星花 / 紫+酒紅、酒紅、白

配色組合

主色 / 白、深藍、淺藍

輔助色 / 淺黃、橘、葡萄紫

基底與變化

a　漸層星球坯體製作（P.118-119）

b　讓花朵滿開的組裝重點（P.120）

梔子花
Gardenia Flower

● 花嘴使用

104（夾過）

● Piping

擠基座＋第一層花瓣

1　先在花釘上擠一個基座。

2　右手輕貼基座，順時鐘擠出半圓花瓣，右手擠花、左手邊轉動花釘。

3　在從半圓花瓣內側擠出第二個半圓花瓣，再從上一層內側擠出第三個半圓花瓣，完成花芯。

擠第二＋三＋四層花瓣

4　第二層花瓣要比第一層高，花嘴 90 度輕貼花芯、擠出尖端花瓣，讓三瓣交錯。尖端花瓣 1/2 的位置為花嘴 1 點鐘方向。

5　花嘴收回到 12 點鐘方向，讓三瓣交錯，每次都讓花嘴向下收尾。

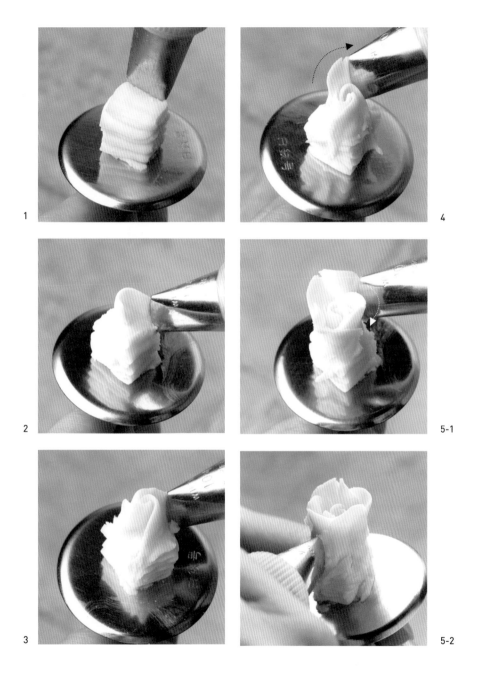

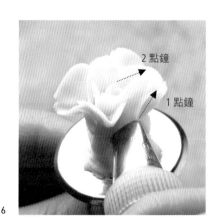

6

6　於第三層兩辦中間擠出尖端花辦，花瓣 1/2
　　的位置為花嘴 2 點鐘方向，再收回至 1 點
　　鐘方向。

7　用以上方式類推，擠出第四層花瓣。

另外擠小花苞

8　擠完完整的一朵花後，再擠小朵的，只要
　　小花苞花芯 + 第一層花瓣即可。

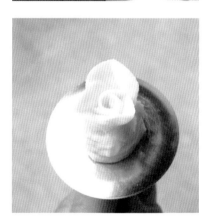

7

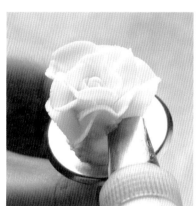

8-1

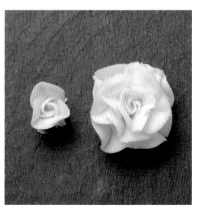

8-2

藍莓
Blueberry

● 花嘴使用

8、16

● Piping

1 手按壓在烘培紙上，讓 8 號花
嘴離烘焙紙有一點距離，花嘴
提起擠出圓球。

2 換 16 號花嘴，在圓球上方擠出
星星，即為莓果的蒂頭。

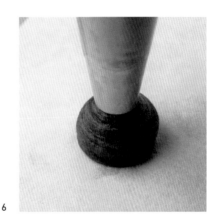

6

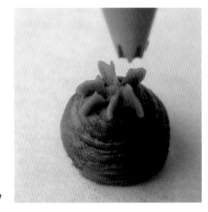

7

● 花嘴使用

59、2、1

● Piping

擠基座＋五個花瓣

1 　先在花釘上擠出一個基座，約 0.7cm。

2 　讓 59 號花嘴凹面朝向自己，反方向把基座圈起來。

3 　花嘴粗口朝下、11 點鐘方向擠出菱形花瓣，一共五瓣。

擠小圓點花芯

4 　換 2 號花嘴，在花瓣中間擠出小圓點白色花芯。

5 　換 1 號花嘴，最後在白色花芯周圍再點上一圈酒紅色豆蠟。

註：使用 2 號花嘴或其他口徑較小的花嘴時，常會遇到還沒擠之前，豆蠟就已經
變硬的狀況。這時，可用熱風槍微吹花嘴，擠掉一點前端的蠟，這樣花嘴裡的蠟
就會是軟硬適中、較好操作使用的了。

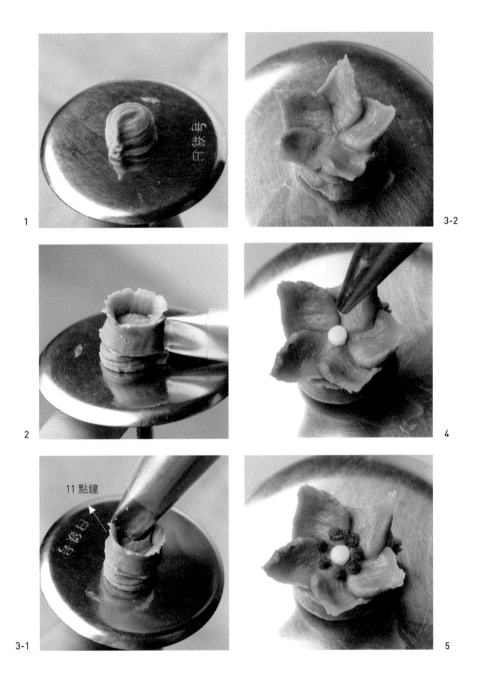

● Base

a 漸層星球坏體製作

1 準備一個壓克力球型模型，將燭芯穿過洞口。

2 用萬用黏土封住洞口，以防入模後會有蠟液流出。

3 將棕櫚蠟熔解，溫度控制在 65-75℃左右後就可調香，然後倒入紙杯（約 10-15g），並用油性染料調色，依喜好決定棕櫚蠟液多寡，可以做出不同高度的漸層。

4 倒入 10-15g 已調色的蠟液，手持模型畫圈搖晃數次，動作就像搖晃紅酒杯一樣，搖晃越高、層次也越高。

5 蠟液隨著溫度降低，會附著在模型邊，製造出層次感。

6 趁棕櫚蠟尚未凝固前，在中間倒入少許未熔解的棕櫚蠟。

7 攪拌棕櫚蠟，進行降溫凝結，盡量不要讓未熔解的棕櫚蠟粒黏在模型外層。

8 倒入下一個顏色，重覆步驟 6-7，並調入不同色階的染料，便會看到漸層色彩。

9 等坏體完全凝固後，用不鏽鋼攪拌刀輔助脫模。

10 用不鏽鋼攪拌刀把坏體的接縫線磨掉。

11 取最粗的磨砂紙，把底部磨平至不會晃動的程度（點燭時，需放在燭盤上才安全）。

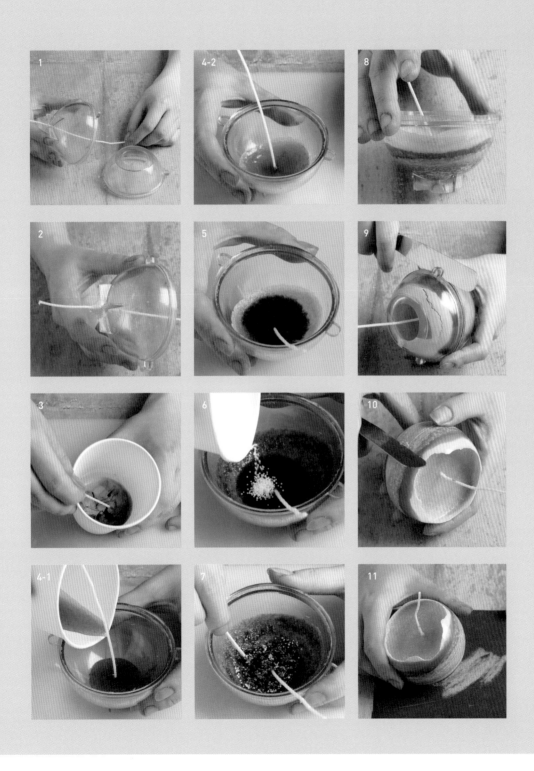

b 讓花朵滿開的組裝重點

1　在星球上擠滿軟豆蠟。

2　用鑷子取花，先擺主花定位。

3　於外圍擺一圈白色、黃色的花，於中心和隙縫處插入葉子。

4　把小朵的花放在最上面裝飾。

5　於花朵與花朵的隙縫處擠上藍莓。

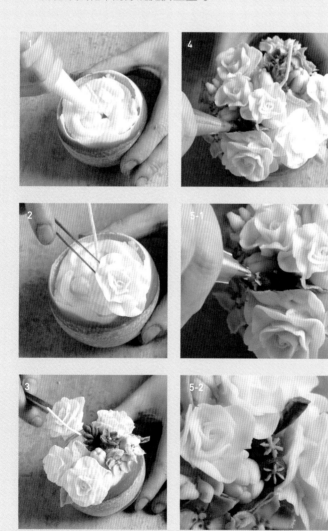

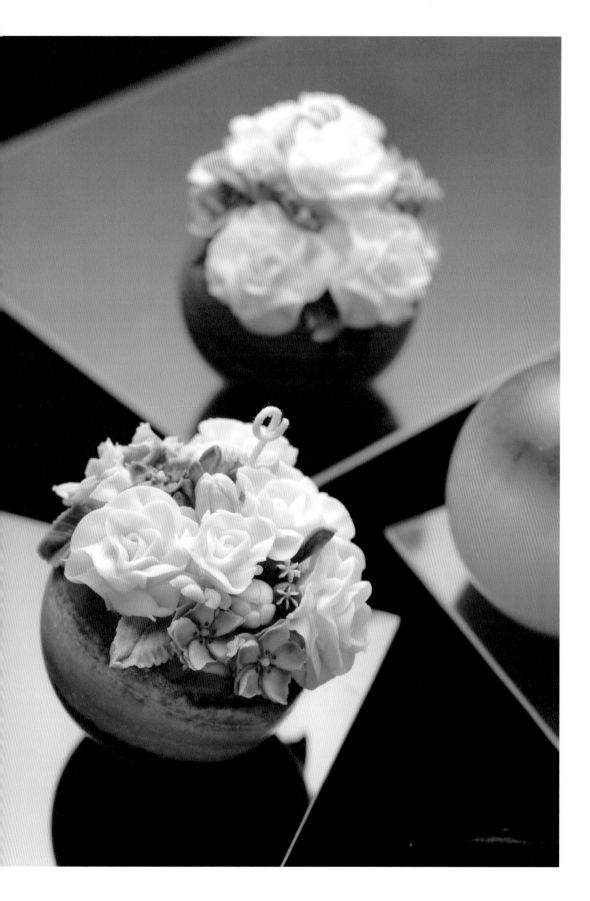

中高階

Case. 2

———————

清 新 優 雅

五吋花圈

這類型的作品，
大部分是用圓形蛋糕形狀的坯體，
但我特意選用了中空的圓形模具，
中間就能擺放小燭杯，可重複燃燒。

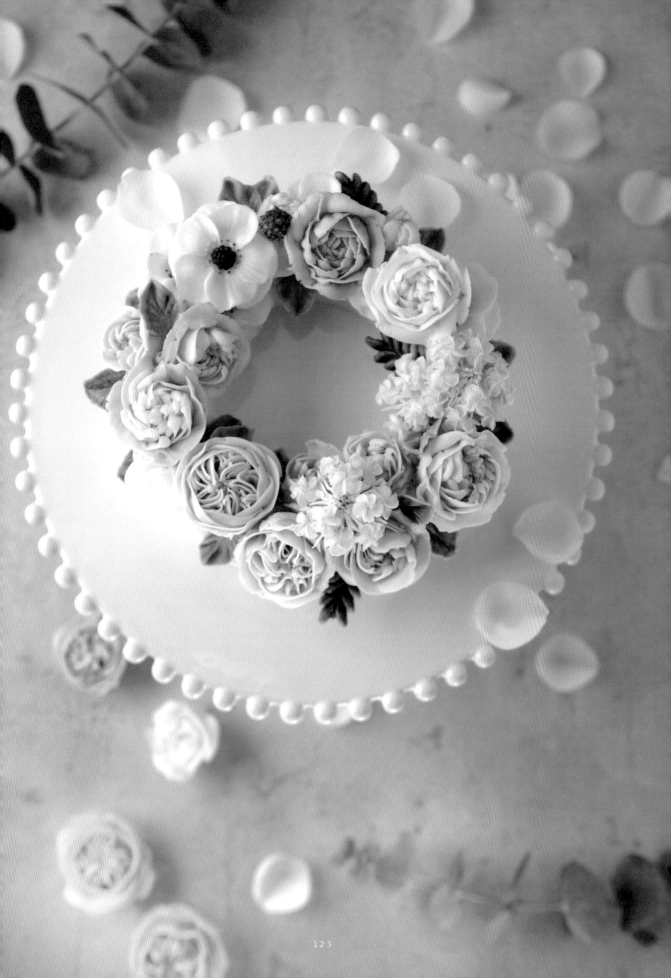

使用花朵

銀蓮花 / 白、黑
翠珠 / 白、綠
莓果 / 紅寶石
奧斯丁玫瑰 / 粉紫
牡丹2 / 橘+紅寶石

配色組合

主色 / 白、粉紅
輔助色 / 粉紫、紅寶石、綠、黑

基底與變化

a 花圈坯體製作（P.136）
b 讓花圈色系更協調的組裝重點（P.137）



銀蓮花
Anemone

● 花嘴使用

104、2

● Piping

擠兩層圓形當底＋五瓣

1 在花釘黏烘焙紙，花嘴 45 度角，擠上兩層圓形當底。

2 104 花嘴粗口朝下、11 點鐘方向，在底層上擠扇型花瓣，邊擠邊上下輕輕抖動。

3 每一瓣接在上一瓣後方，擠出平均的五瓣，花瓣中心需預留一點位置，下一個步驟要擠花芯。

擠花芯

4 換 2 號花嘴，在花瓣中心擠一小球黑色豆蠟。

5 以黑色豆蠟為中心，由下而上擠一圈長型花芯，第二圈需比較短些。

6 用牙籤在花芯周圍輕點一圈黑色豆蠟，以增加生動的效果。



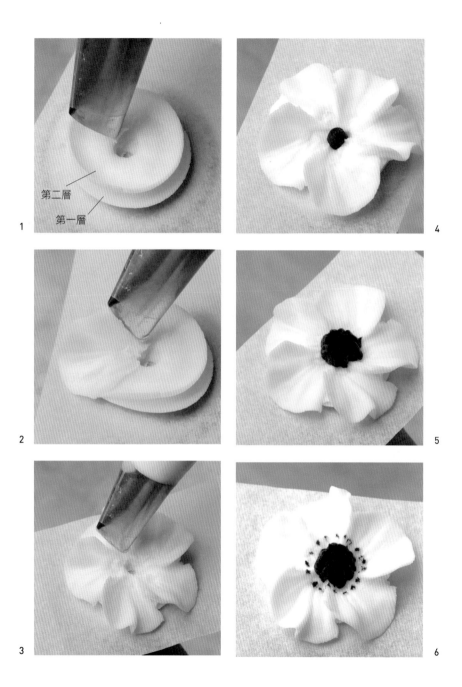

第二層
第一層

1

2

3

4

5

6

● 花嘴使用

59s、101s、2

● Piping

擠基座＋不相連的五瓣

1 用 2 號花嘴先在花釘上擠出小基座。

2 換 59s 號花嘴，粗口朝下，在小基座上擠五瓣不相連的小花瓣。

3 依步驟 1-2，需擠花並組裝成 10-15 朵，備用。

4 在花釘擠出約 1.2cm 高、直徑 3cm 的基座，用濕巾把基座表面整平。

擠花芯

5 換 2 號花嘴，擠上五至六根綠色的長花芯向中心包覆。

6 換 101s 花嘴，粗口朝下 90 度角，從花芯的一半擠出一條條白色的直立花莖，佈滿圓型基柱。

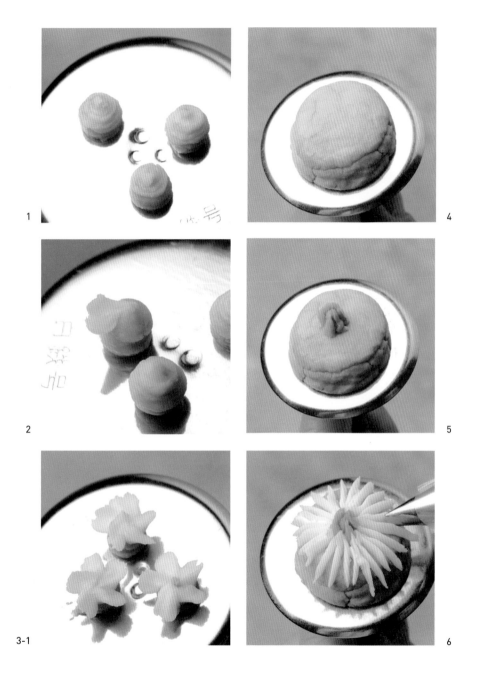

擠小基座＋黏上小花

7 換 2 號花嘴，在基座邊緣擠綠色豆
 蠟，共五至六個小基座。

8 用鑷子夾起小花，黏著在綠色小基
 座上，表層再黏上小白花。

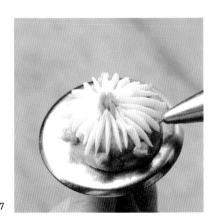

7

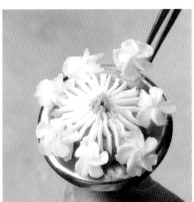

8-1

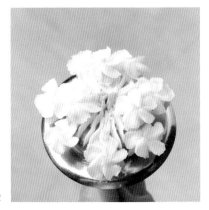

8-2

莓果
Berries

● 花嘴使用

8、2

● Piping

1　先用 8 號花嘴在花釘上擠出一個小基座。

2　換 2 號花嘴，貼在基柱底下，擠出一顆顆圓點。

3　從下往上，依序擠完圓點，即成莓果。

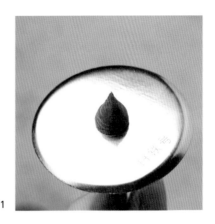

1

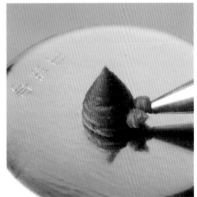

2

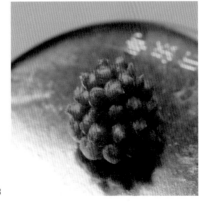

3

奧斯丁
玫瑰
Austin Rose

● 花嘴使用

124k

● Piping

擠基座＋五角星

1 用 124k 花嘴左右向擠一個基座,高度要超過花嘴的一半。

2 花嘴粗口朝下、90 度角,輕點在基座中間,擠出一個五角星(若想要小一點的花,星星就要擠小一點),左手邊逆時鐘轉動花釘。

擠兩層後再反手擠兩層

3 在每個角上面擠略高的花瓣,總共兩層。

4 讓花嘴反方向,在每個角上再擠出略高的兩層。

5 完成多層次的五角星,接著在每兩個角的中間擠出兩層略短小的花瓣,讓花芯看起來是圓型的。

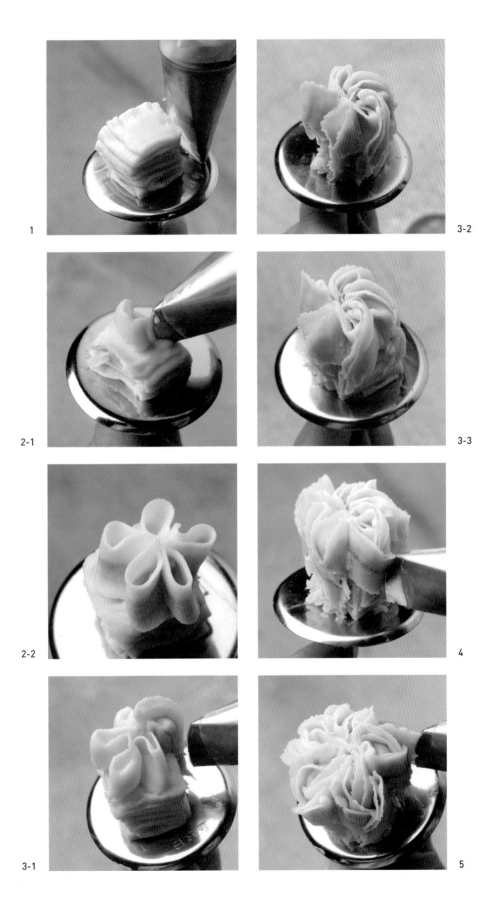

1

2-1

2-2

3-1

3-2

3-3

4

5

擠出含苞＋向外的花瓣

6　花嘴 2 點鐘方向，輕貼花瓣底，由下往上擠出比花芯高一點的花瓣。

7　總共五瓣交錯，展現含苞的樣子。

8　花芯包覆完成後，花嘴改 1 點鐘方向，擠出開花花瓣，約四至五瓣。

9　花嘴改 2 點鐘方向，擠出比上一層略低的花瓣，同樣四至五瓣。

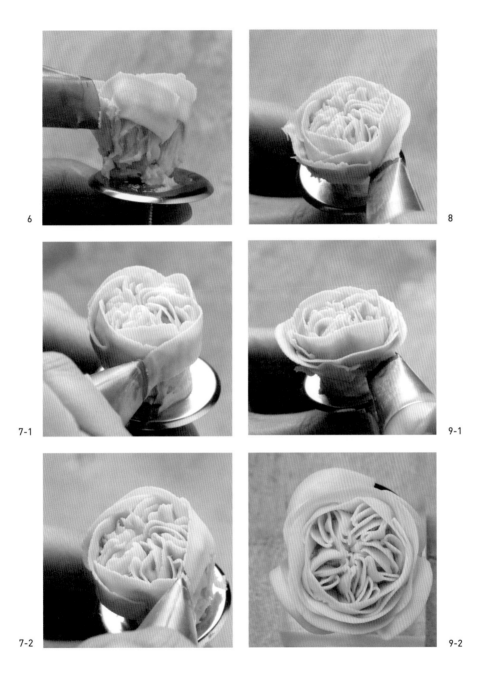

6

8

7-1

9-1

7-2

9-2

牡丹2
Peony2

● 花嘴使用

125k

● Piping

擠基座＋花芯

1 先在花釘上擠一個基座。

2 花嘴粗口朝下、90 度角輕貼基柱，右手擠、左手邊轉動花釘，擠出花芯。

3 用 125k 花嘴擠出來的花瓣很薄，會自然向內捲。輕貼基柱，花嘴往 7 點
鐘方向下來，邊擠邊轉動花釘，先擠出三瓣。

擠五層＋向外的花瓣

4 比上一層略高，接著擠出五瓣交疊，花嘴往 7 點鐘方向下來，邊轉動花
釘，讓花瓣彼此不要重疊。

5 以上述步驟擠出五層，若想要花型越大，花瓣得拉越長，花釘的轉動幅
度也越大，整體要比花芯略高且五瓣直立交錯。

6 降低花嘴層次，反手擠出向外開的花瓣，自然的三至五瓣即可。

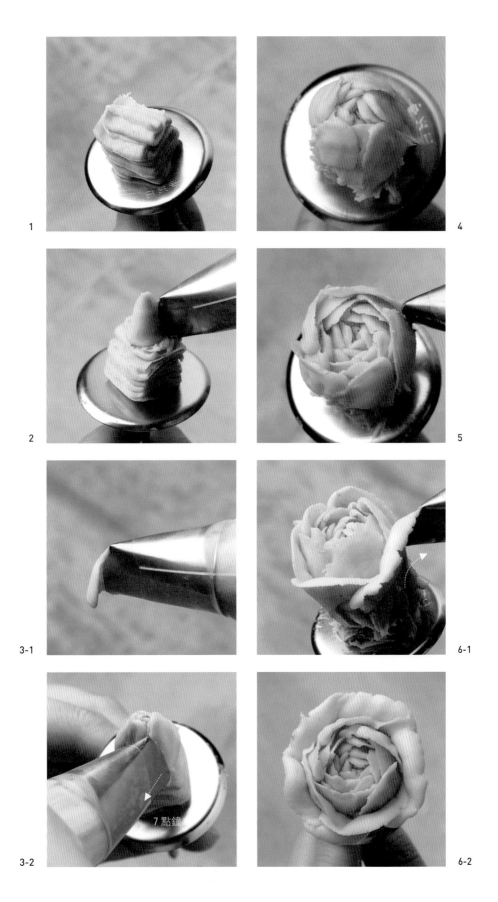

1

2

3-1

3-2　7點鐘

4

5

6-1

6-2

● Base

a 花圈坯體製作

1 準備花圈造型的矽膠模型，熔解 450g 支柱蠟至 55℃後
調香，倒入模具中。

2 除了花圈樣式，也可用蛋糕型坯體，放入燭芯和筷子固
定後再倒入蠟液。

3 待花圈坯體完全冷卻後，脫模。

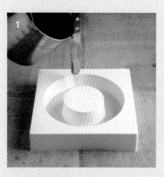

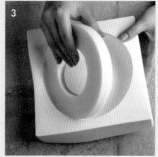

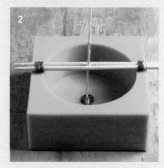

● Arrangement

b 讓花圈色系更協調的組裝重點

1 於花圈坯體的左半部擠半圈軟豆蠟（不先擠一圈是防止豆蠟變硬而黏性不佳）。

2 擺放三朵同色系主花，於 8 點鐘方向定位，組裝概念是大花向外、小花向內擺。

3 從左邊向兩旁延伸擺放花朵，分別是不同色系，亦可放上小朵花。

4 銀蓮花不一定要以完整花瓣呈現，把花朵剪半再組裝，會更有層次感。

5 於花圈的隙縫處補充數朵小花。

6 最後擺放上葉子做細節裝飾。

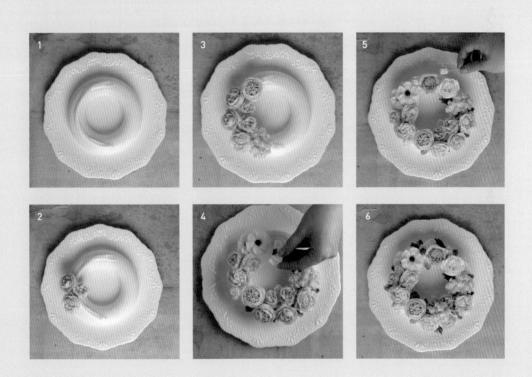

蠟燭花圈或是蠟燭蛋糕雖然是很常見的作品，但是如果在配色、選花都下一點功夫，配出來的氛圍可是完全不一樣呢！這個作品是偏粉嫩的色系，運用了五個花型做排列組合，你會發現粉紅是主色，再加上淡粉、白色…等，再以莓果紅做點綴，做出漸層感，這樣整體視覺就會非常協調。

在花型的選用上，有平面花也有立體花，讓作品不會平平的沒層次，有高有低才能讓花圈造型很活潑。可能你也有發現，花瓣邊緣不是那麼地平整，這是因為擠花時，故意讓邊緣有一點破或是不規則，以避免每朵花看起來太過工整、中規中矩，這就是自然風的迷人之處。

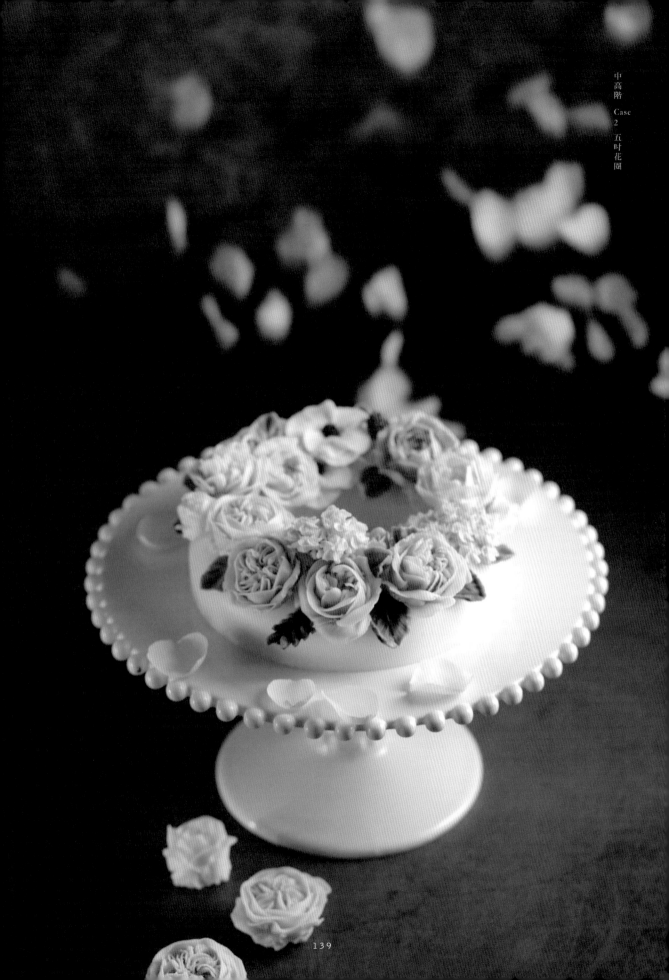

中高階

Case. 3

成 熟 氣 息

華麗方柱

這個作品增加了抹面的技巧，

為讓整體更有自然感。

除了方柱，圓柱也適用，

大家可以用不同的坯體和染料抹面做出色彩組合。

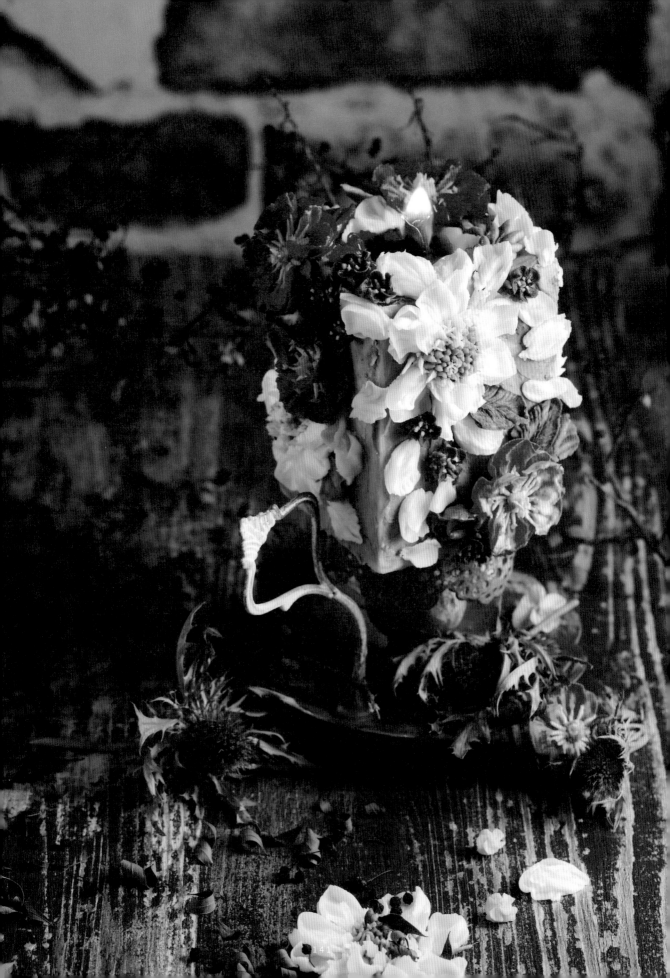

使用花朵

藍盆花 / 白、黃＋綠、咖啡

罌粟花 / 紅＋橘、黃、綠

繡球花 / 淡檸檬、紫

蠟花 / 酒紅、綠、白

配色組合

主色 / 紅、白

輔助色 / 綠、橘、灰、酒紅、黃

基底與變化

a　方柱坯體製作（P.152）

b　讓柱體更華麗的組裝重點（P.153）


Part
3
自然風的中高階擠花蠟燭


藍盆花
Scabiosa

● 花嘴使用

120（夾過）、2、23、59s

● Piping

擠基座＋第一層

1 在花釘黏烘焙紙，擠出約 1.3cm 高的基座。

2 先用 120 花嘴，粗口朝下，上下擺動擠出有波動的花瓣。

3 擠完第一層，擠出六至七瓣相連與不相連的花瓣。

擠第二層＋花芯

4 接著擠第二層，在第一層上面擠出重疊花瓣。

5 用牙籤沾取咖啡色膏，點在綠色基座上。

6 換 2 號花嘴，在基座上方擠出一顆顆圓點，即成有弧度的花芯。

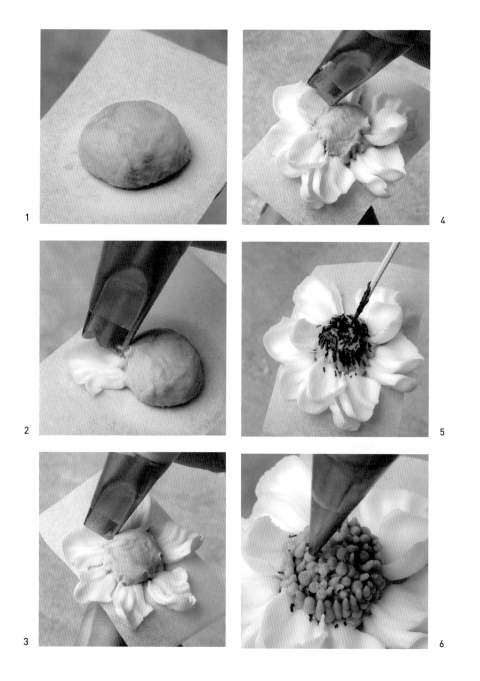

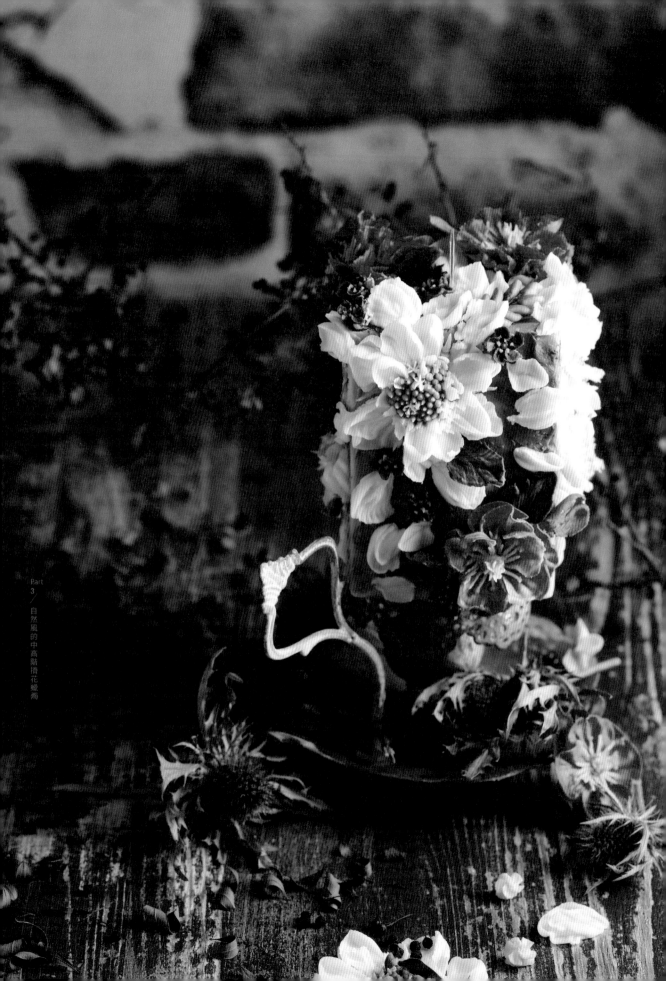

擠小花點綴

7 換 23 花嘴，在不同花芯中間擠出四
至五瓣，即成小花。

8 換 59s 花嘴，在花芯的外圍擠出小
花瓣點綴。

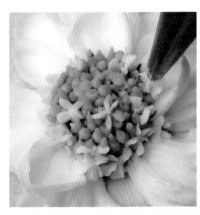

7

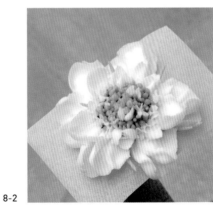

8-1

8-2

罌粟花
Poppies

● 花嘴使用

125k、4、27、1

● Piping

擠第一層

1 在花釘上黏烘焙紙，125k 花嘴粗口朝下、11 點鐘方向，邊擠邊轉動花釘，上下輕輕擺動花嘴，擠出有自然波浪的花瓣。

2 擠剩下的四至五瓣，每一瓣需在上一瓣後方，每瓣不用很平均。

擠第二層＋花芯

3 接著擠第二層花瓣，在兩瓣中間擠三至四瓣，大小不一即可。

4 換 4 號花嘴，在中心擠上綠色小圓球當花芯。

5 換 27 號花嘴，在綠色花芯上擠出黃色的星星，增加立體感。

6 換 1 號花嘴，從中心拉出黃色的細細線條。

7 在細細線條的尾端擠小圓點，增加立體感。

註：使用 1 號花嘴時，豆蠟易很快變硬，建議用熱風槍直吹花嘴 5 秒，讓豆蠟變軟。
　　加熱後，先擠掉一點前端較軟的蠟液，並確定豆蠟軟硬適中後再開始擠花。

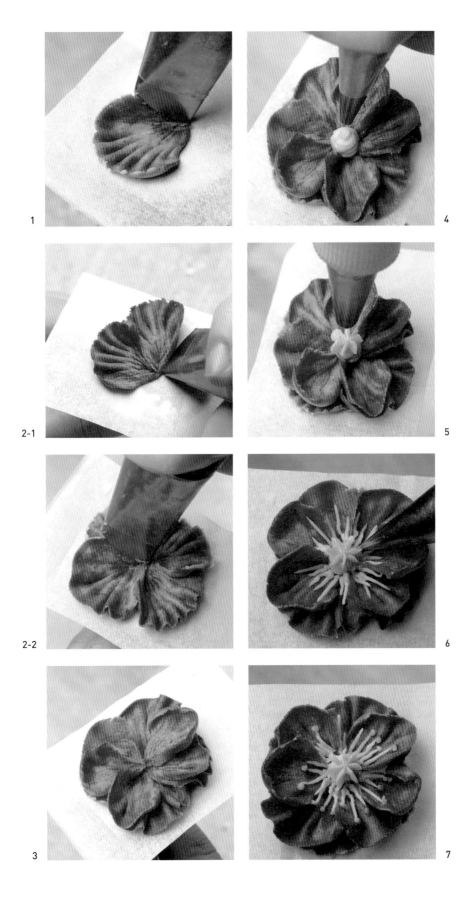

1

2-1

2-2

3

4

5

6

7

繡球花
Hydrangea

● 花嘴使用

103、1

● Piping

擠基座＋四瓣

1　先在花釘上擠一個 0.5cm 的小基座。

2　先用 103 花嘴，粗口朝下、11 點鐘方向於基座上。

3　右手擠、左手轉動花釘，先擠出半邊花瓣，到 12 點鐘方向時停一下。

4　擠花瓣的另一半，整體是菱形、像小葉子一般。

5　擠剩下的三瓣，每一瓣需貼在上一瓣後方，四瓣都要平均。

點上花芯

6　換 1 號花嘴，點上三個紫色小圓點當花芯。

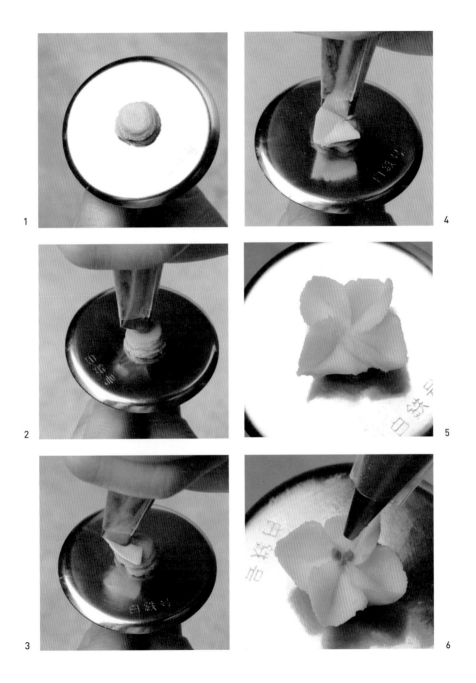

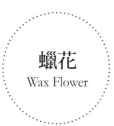

蠟花
Wax Flower

● 花嘴使用

101s、2、1

● Piping

擠小圈當基座

1 用 2 號花嘴擠出一圈，約 0.7cm 寬。

2 繼續擠出小圈，往上疊約 5 層。

擠花萼＋花芯

3 換 2 號花嘴，在基座邊緣，由下往上擠出五條平均的小花萼。

4 換 101s 花嘴，粗口朝下，在小花萼上擠出小圓瓣，讓五瓣不相連。

5 換 2 號花嘴，在中間擠出綠色花芯。

6 換 1 號花嘴，花芯周圍點上白色小點。

● Base

a 方柱坯體製作

1 準備長方形的壓克力模具,用萬用黏土黏住底部洞口。

2 準備木片燭心,用雙面膠固定於模具中心。

3 將 400g 支柱蠟熔解至 55-60℃後調香,之後入模。

4 待蠟液完全冷卻凝固後即可脫模。

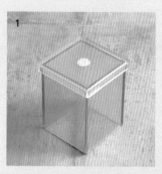
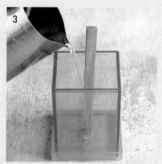

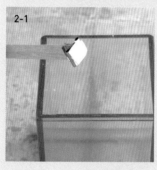
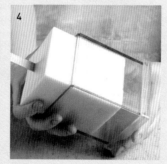

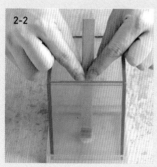

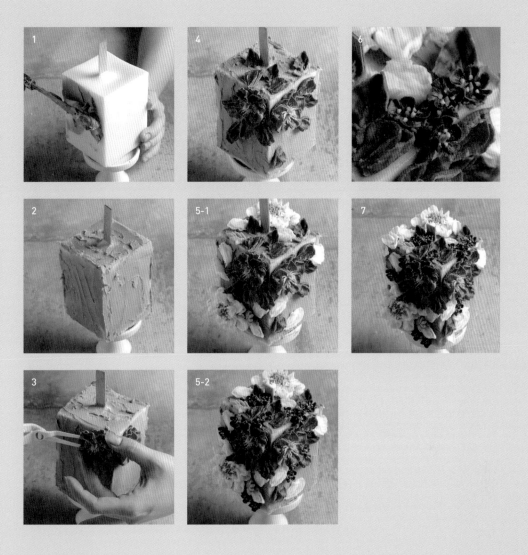

● Arrangement

b 讓柱體更華麗的組裝重點

1　用不鏽鋼攪拌棒抹上已調色的灰色豆蠟，從中間開始往上抹。

2　抹面時，儘量呈現自然不規則的樣子，以增加自然感。

3　用花剪取紅色主花先定位（如果抹面時覺得豆蠟太硬，用熱風槍加熱後再黏）。

4　放上數個同色系的單片花瓣與葉片，不需太過整齊。

5　放入松蟲草、自然散落的花瓣，以放射狀的方式擺放。

6　擺放酒紅色的蠟花，增補空隙處，增加顏色與層次。

7　最後修剪燭芯，只留約 0.5cm 即可。

中高階

Case. 4

溫暖歡聚

冬日聖誕樹

在節慶的日子裡，
點上一盞溫暖的蠟燭總讓人特別有感覺！
以木紋柱體為底，再堆疊擺放上花朵們，
形狀就像一顆小聖誕樹般可愛。

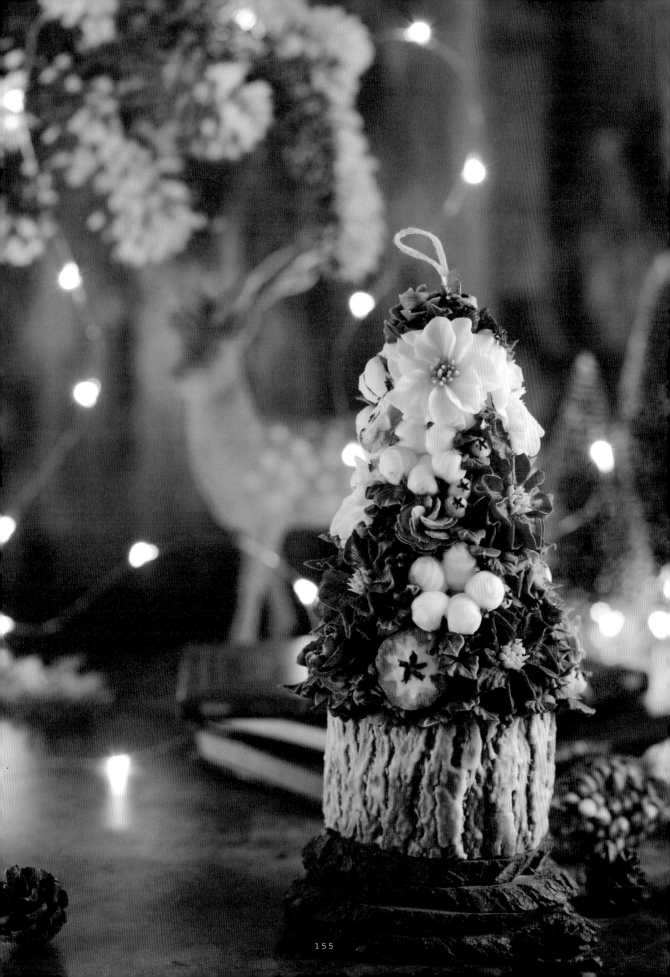

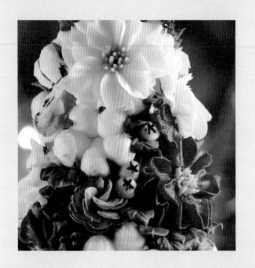

使用花朵

聖誕紅 / 紅、黃、綠

棉花 / 白、咖啡

松果 / 咖啡＋白

蘋果 / 白、紅、咖啡

狀元紅 / 紅、粉紅

配色組合

主色 / 白、紅

輔助色 / 咖啡、綠、黃

基底與變化

a 雪花木紋坯體製作（P.166-167）

b 讓聖誕樹更豐富的組裝重點（P.168-169）



聖誕紅
Christmas Red

● 花嘴使用

104、2

● Piping

擠兩層圓形基座＋第一層

1 在花釘上黏烘焙紙，先用 104 花嘴，以 45 度角擠出兩層圓形當底。

2 花嘴先定位在 11 點鐘方向，往 12 點鐘方向邊擠邊上下抖動，先擠出葉片的一半再往下擠。

3 擠完四至五瓣，每一瓣需輕貼上一瓣的後方，看起來都要等長。

擠二、三層

4 接著擠第二層，在第一層兩瓣中間擠出花瓣，約三至四瓣。

5 擠第三層，擠出有大有小、不需太整齊的花瓣。

擠花芯

6 換 2 號花嘴，花嘴貼著花瓣底部往上提，擠出圓圓的細長黃色花芯。

7 換用綠色擠出花芯，讓花芯有兩種顏色交錯。




Part 3 / 自然風的中高階擠花蠟燭


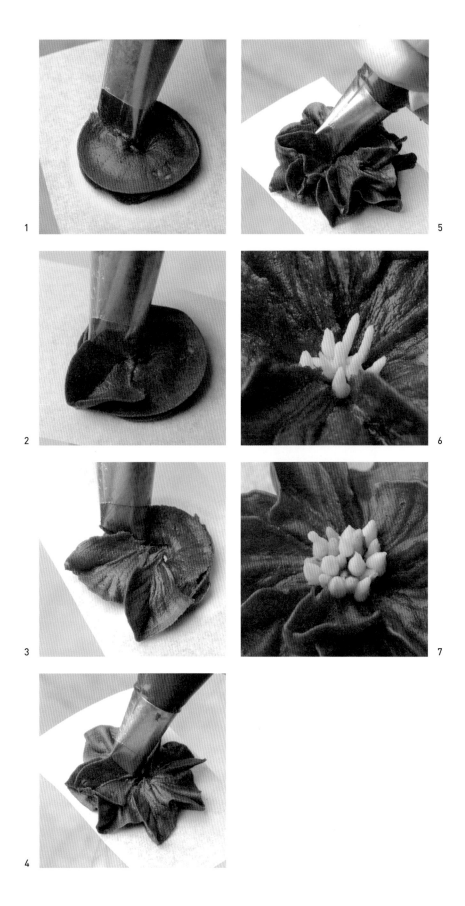

1

2

3

4

5

6

7

157

棉花
Cotton

● 花嘴使用

12、349、2

● Piping

擠五顆小球

1　準備比較軟的豆蠟並填入擠花袋後，先在花釘黏烘焙紙，讓 12 號花嘴呈 45 度角，離烘焙紙有點距離。

2　擠出第一顆圓滾滾球型。

3　以上述步驟擠出五個平均大小的圓球型。

擠花萼＋中心

4　換 349 花嘴，從兩個球的底部中間擠出一條條咖啡色花萼。

5　換 2 號花嘴，在五顆圓球中間擠一點咖啡色豆蠟。

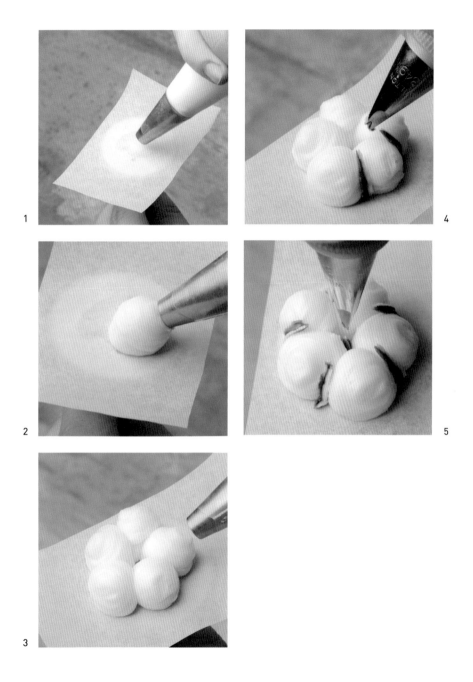

松果
Pine Nuts

● 花嘴使用

103

● Piping

擠基座＋第一層

1 調出混入白色的咖啡色豆蠟，在花釘上擠直徑 0.7cm、高 10.5cm 的基座。

2 用 103 花嘴水平貼住基座，左手轉動花釘、右手輕貼著擠出小半圓。

3 擠每一瓣時，需比上一瓣高一點點，大約七瓣。

擠第二、三層

4 接著擠第二層，需與第一層交錯排列。

5 擠第三層開始，要漸漸縮小。

6 擠到頂端時，花嘴需 90 度角，邊擠邊轉動花釘，擠出 3 個交錯瓣。

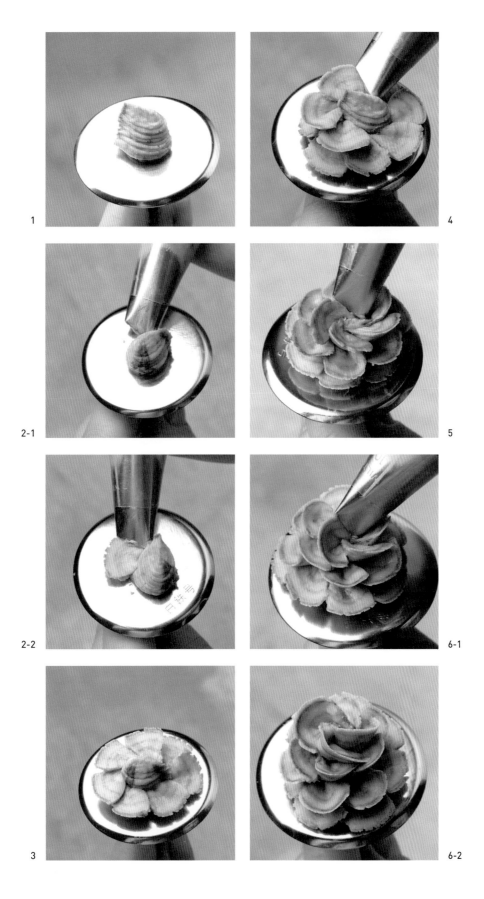

1

2-1

2-2

3

4

5

6-1

6-2

蘋果
Apple

● 花嘴使用

8

● Piping

擠基座＋整形

1 在花釘上擠直徑 3cm、高 1cm 的基座，用濕紙巾按壓整型成剖面的蘋果。

繪製外圈＋蘋果籽

2 將紅色色膏與酒精混和，準備繪製線條使用。

3 用水彩筆沾附步驟 2 的顏料，在基座邊緣畫一圈紅，做出有深淺的感覺。

4 用水彩筆筆尖沾取綠色色膏，在中心畫出兩個蘋果籽。

5 再用牙籤沾咖啡色色膏，疊色在蘋果籽上，製作出立體感。

註：除了這款剖面蘋果，也可以做成簡單的圓形，中間繪上五角星。

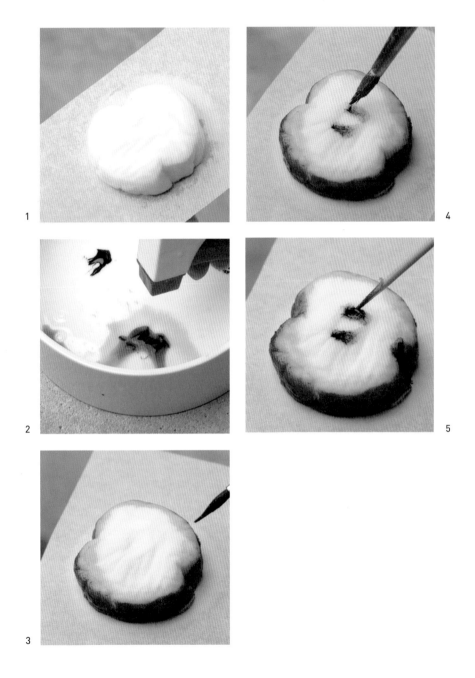

狀元紅
Champion Red

● 花嘴使用

8、23

● Piping

1　先用 8 號花嘴，在花釘上擠三個小
　　圓形，約 0.5cm。

2　換 23 號花嘴，在小圓上擠出五角
　　星，即為果蒂。

註：通常可直接在坯體上，擠出相兼的綠色果實，和
紅色果實搭配。

1

2

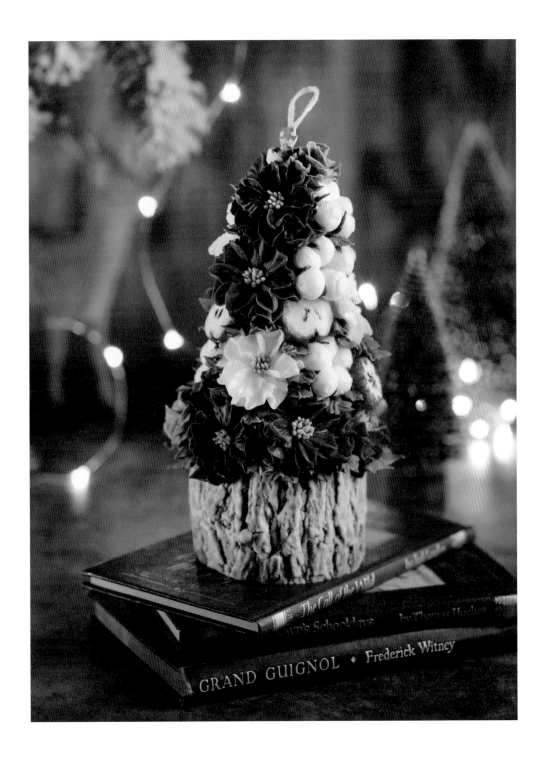

● Base

a 雪花木紋坯體製作

使用坯體樹木矽膠、壓克力管膜

1 準備樹木形的矽膠坯體，倒入熔至 50℃、未調色的支柱蠟液 30-50g。

2 轉動模型，讓蠟液沾附在紋路裡，可以做出雪花感。

3 再倒入已調色、調香的支柱蠟液，入模溫度也為 50℃，才不會把已入模的蠟液熔解。

4 待涼後脫模，樹木坯體表面會有雪花般的美麗效果。

5 製作另個坯體，準備壓克力管模，先穿好燭芯，用萬用黏土封住底部。

6 倒入準備好的未調色支柱蠟。

7 待涼後，取下頭尾的蓋子並脫模，建議先輕壓一下壓克力管模、讓空氣排出，才會比較好脫模。

8 完成後的兩款坯體，之後要組裝成聖誕樹。

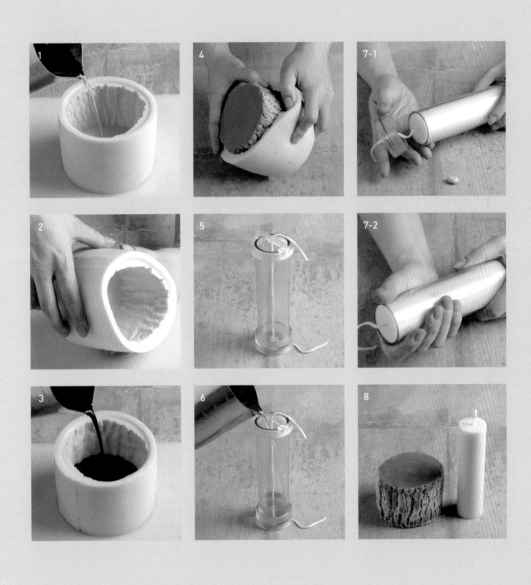

● Arrangement

b 讓聖誕樹更豐富的組裝重點

1　先用美工刀把柱狀蠟燭的前端削成鉛筆尖狀。

2　用軟豆蠟把柱狀蠟燭黏住樹木坯體上。

3　擠一圈黏著劑在於柱狀蠟燭的底部。

4　先擺放兩朵主花在左右兩邊定位，這樣樹型左右才會平均。

5　下半部先黏一圈聖誕紅和松果，再往上黏棉花和白色花朵。

6　往上組裝時，擺上聖誕紅、蘋果…等。

7　自由擺放松果、聖誕紅、棉花於頂端，讓整體樹型像等邊三角形。

8　用 352 花嘴，以深綠色色膏在隙縫處擠單片葉子（請參 P.48 自然型葉子擠法）。

9　最後擠上狀元紅（請參 P.164 狀元紅擠法），加強細節後即完成。

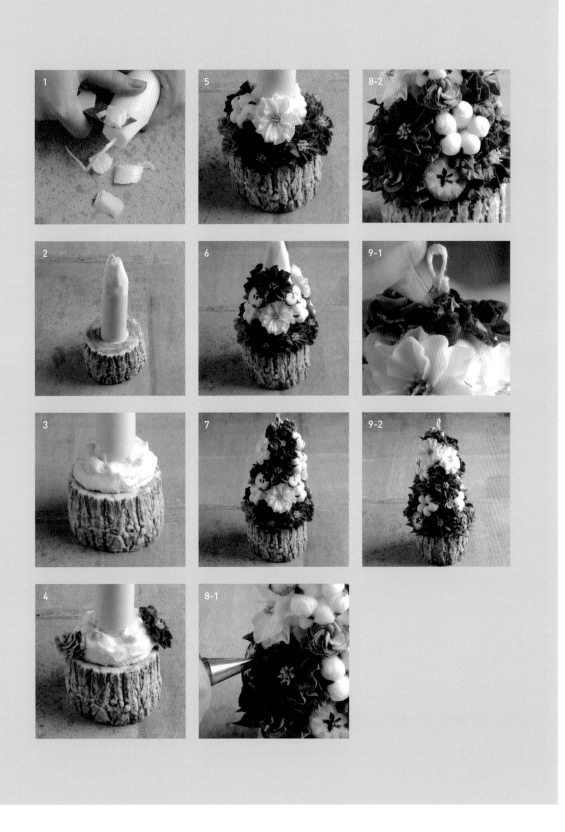

Case. 5

自 然 洋 溢

自然風捧花

如果各種坯體的豆蠟擠花玩法不夠滿足你，
那一定要嘗試看看捧花的形式！
就像真花一般，放上各樣顏色的花朵或葉片，
設計出嬌艷欲滴的獨特作品。

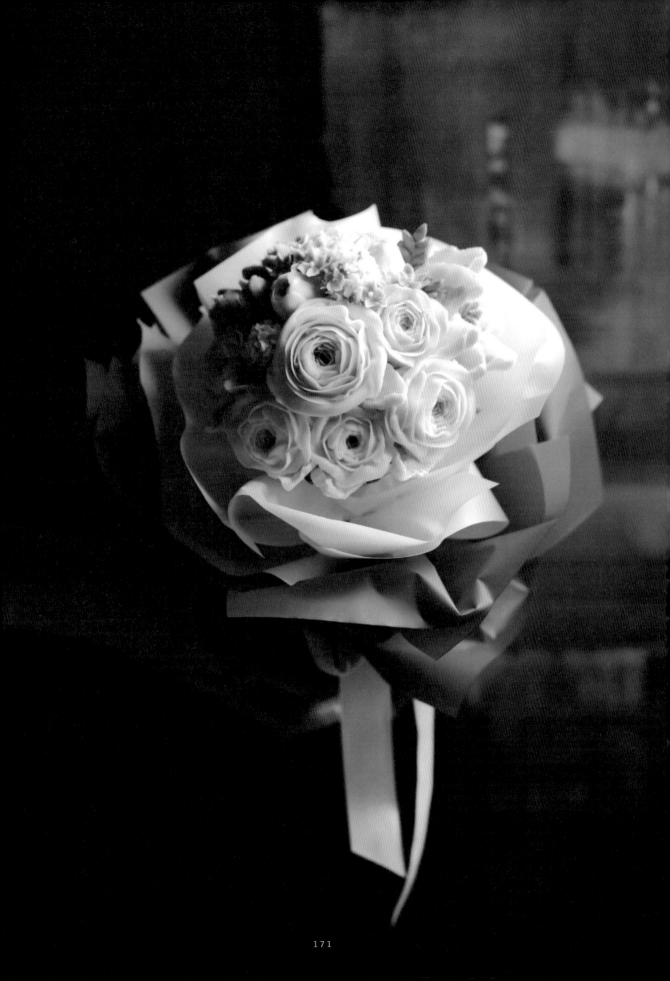

使用花朵

陸蓮 / 淡粉、白、綠

鬱金香 / 白+粉紫、黃

寒丁子 / 淡藍紫

海芋 / 白、淡黃

繡線菊 / 白、綠

配色組合

主色 / 白、粉

輔助色 / 黃、綠、紫

基底與變化

a 捧花燭台坯體製作（P.184）

b 讓捧花更真實的組裝重點（P.184-186）

陸蓮
Ranunculus

● 花嘴使用

125k

● Piping

擠基座＋花芯

1　用 125k 花嘴先在花釘上擠一個基座。

2　花嘴粗口朝下、12 點鐘方向，左手逆時針轉動、右手擠出綠色花芯。

3　擠的時候有順序，花瓣數為 1 → 3 → 5，花嘴由上往下擠出三瓣、五瓣。

擠另一個顏色的五層花瓣

4　準備換粉色豆蠟和另一個 125K 花嘴，花嘴同樣由上往下，擠出交錯的五瓣，需比上一個層次略高。

5　每層五個花瓣，一共需擠出四至五層，希望花朵越大的話，花瓣需擠越長。

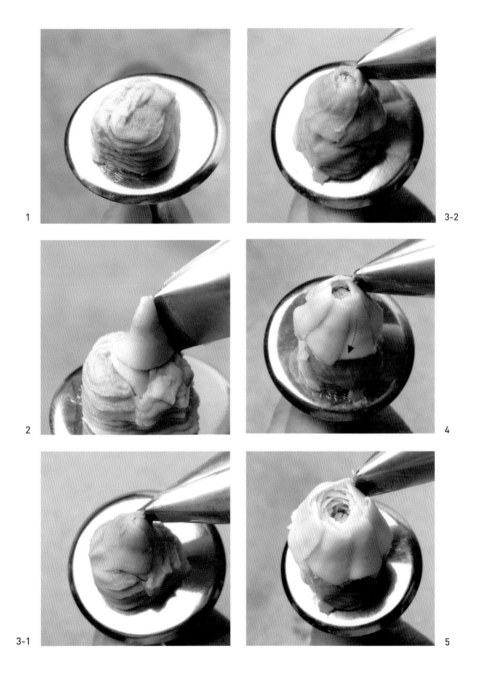

1

3-2

2

4

3-1

5

6 每次擠花時，花嘴都要輕貼住花瓣並且向下切。

7 陸蓮準備盛開，從右側下方擠出比含苞花芯高的五個花瓣，左手邊逆
 時針轉動花釘。

擠盛開的花瓣

8 花嘴 1 點鐘方向、斜貼基柱，左手邊逆時針轉動花釘。接著每層降低
 一點，擠出二至三個盛開花瓣。

9 為了讓組裝更自然，可以擠出大小不一的陸蓮備用。

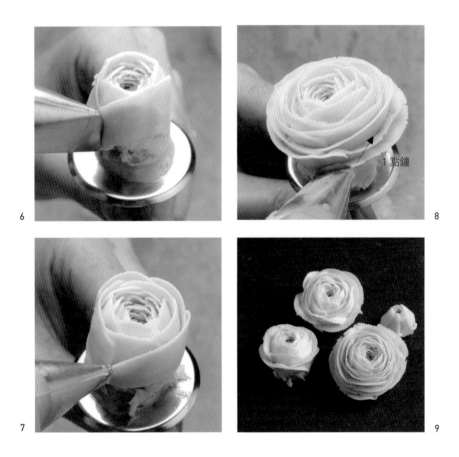

6

7

8

1點鐘

9

鬱金香
Tulip

● 花嘴使用

61、122

● Piping

擠基座＋尖型花瓣

1 用 61 號花嘴先在花釘上擠一個約 1cm 的小基座。

2 花嘴粗口朝下、45 度角輕貼基座。

3 擠出三個尖型花瓣。

4 在兩個小花瓣的中間旁邊再擠出三瓣，完成第二層，每一層都要比上一層高。

擠外圍花瓣

5 換 122 號花嘴和調入白色的粉紫色豆蠟，粗口朝上且反手擠，從底部往上擠出花瓣，花嘴 11 點鐘方向輕切花瓣尖端。

6 完成三瓣後即為第一層，再擠出第二層的三瓣交錯，讓鬱金香有含苞的感覺。

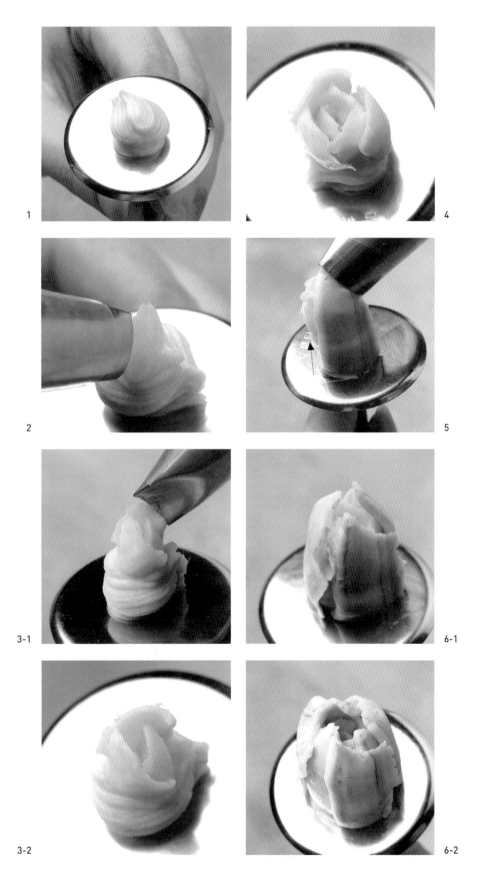

1

2

3-1

3-2

4

5

6-1

6-2

寒丁子
Bouvardia

● 花嘴使用

59s、1

● Piping

擠小基座＋四個花瓣

1　先用 59s 花嘴在花釘上擠一個小基座。

2　花嘴粗口朝下、45 度角，輕貼基座擠出第一瓣。

3　總共擠出四小瓣。

擠花芯

4　換 1 號花嘴，在中心點上圓圓的花芯。

5　一次可多擠幾朵寒丁子備用。

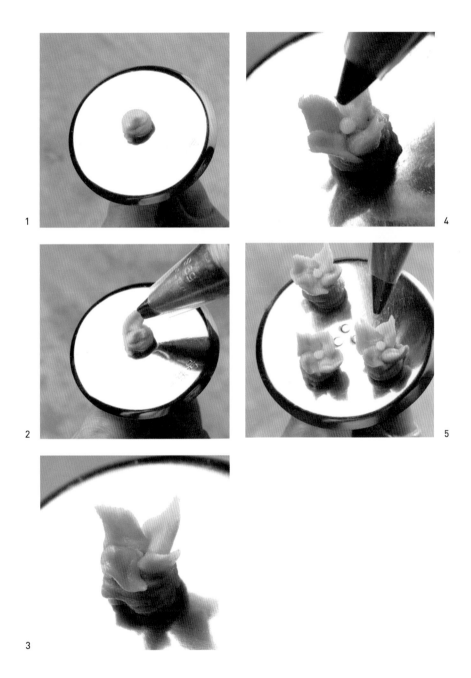

海芋
Calla Lily

● 花嘴使用

124、2

● Piping

擠花瓣

1　先在花釘上黏烘焙紙，用 124 號花嘴，7 點鐘方向、90 度角。

2　從 7 點鐘方向開始擠，由下往上擠至 12 點鐘方向，左手邊逆時針轉動花釘。

3　右手擠出花瓣、左手邊轉動花釘，接近尾端時把花瓣包起來。

4　接著斜斜切下花嘴。

擠花芯

5　換 2 號花嘴，點上淡黃色小圓球，靠近花瓣底部時要略高，越點越細。

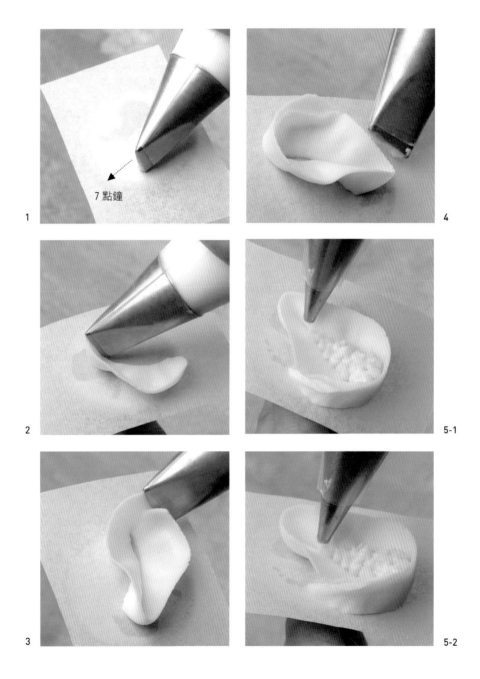

7 點鐘

1

2

3

4

5-1

5-2

繡線菊
Spiraea

● 花嘴使用

59s、2

● Piping

擠基座＋小花瓣

1 先在花釘上擠直徑 2.5cm、高 2cm 的綠色圓球，即為基座。

2 用 59s 花嘴在圓球型基座上，擠出五個中心相連的小花瓣。

3 擠出多個五瓣小花，需佈滿整個圓球型基座。

擠花芯＋鬚鬚

4 換 2 號花嘴，在每朵小花中心點上綠色的圓圓花芯。

5 在每朵小花的隙縫間擠上一條條綠色鬚鬚。

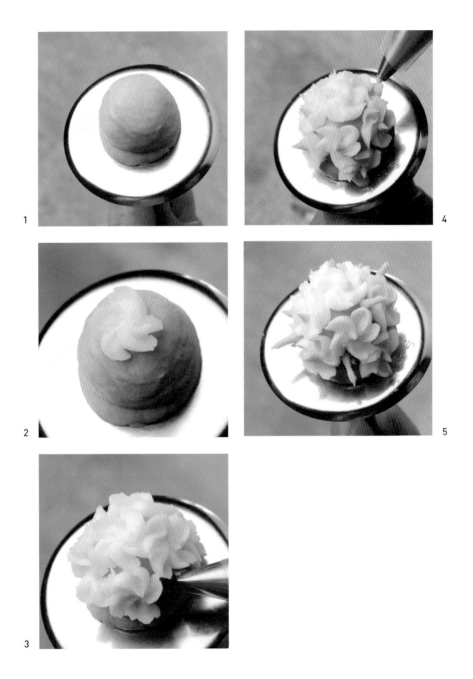

● Base

a 捧花燭台坯體製作

1 準備一個長形的鐵製燭台。

2 將 250g 支柱蠟熔解至 55-60℃後入模，待涼後再組裝。

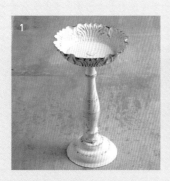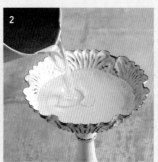

● Arrangement

b 讓捧花更真實的組裝重點

1 準備白色霧面包裝紙，裁成約 15-20cm 的長條並對摺交錯。

2 第一層選白色包裝紙是因為比較能突顯花朵顏色，將長條包裝紙一一黏在鐵器底部，並用膠帶固定。

3 一共用到四張包裝紙，把燭台整個包覆起來。

4 在燭台裡的豆蠟表面擠一圈軟豆蠟。

5 先擺放五片葉子做定位。

6 接著選兩種主花，擺放在外圈，再慢慢向內組裝。

7 組裝時，陸續擠些軟豆蠟做墊高的動作，這樣擺出來的花朵才會有層次、頂部圓圓的。

8 組裝完之後確認一下捧花形狀是否為圓頂。

9 在花朵之間擺放葉子、小花，或是擠花苞也可，做細節處理。

10 開始包第二層的包裝紙，依花朵顏色選色，這邊選的是黑灰色。

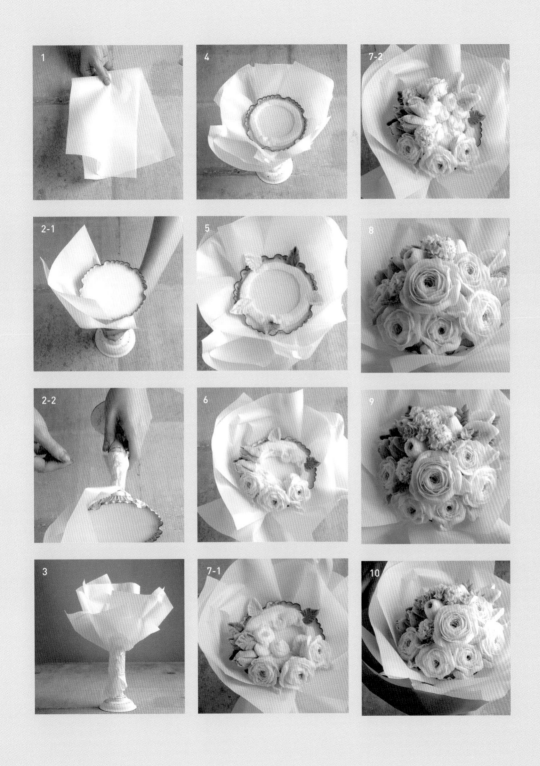

11 用四張黑灰色包裝紙，依步驟 3 的方式，讓紙張不規則交疊交錯，並用透明膠帶固定。

12 接著包裝燭台底部，讓兩張長形包裝紙交疊，放在燭台底下。

13 先將一端包裝紙抓起來，包覆住燭台，再將另一端包裝紙把燭台底部包起來，用膠帶固定好。

14 最後選用喜歡顏色的緞帶，打成蝴蝶結即完成。

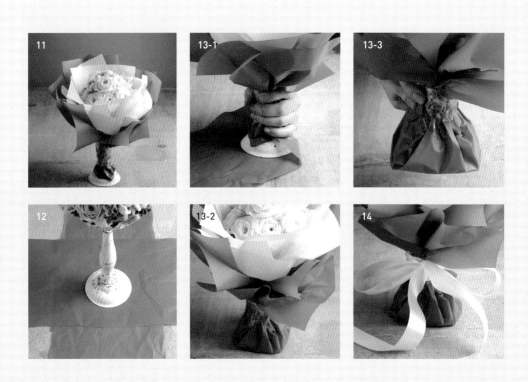

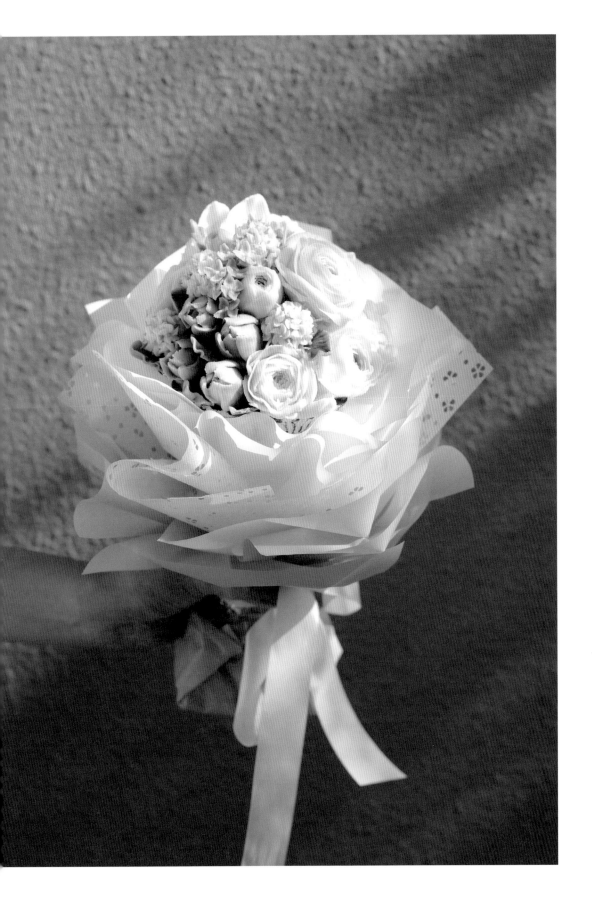

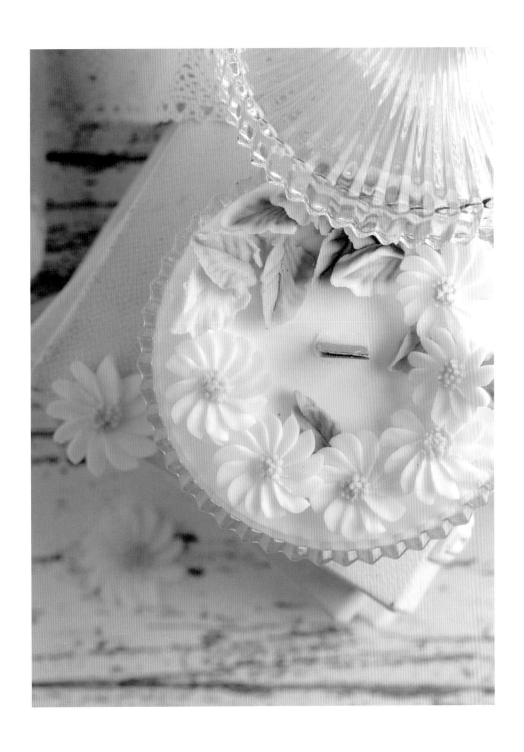

自然風！
韓式擠花蠟燭

SOY WAX
FLOWER CANDLES

細緻擬真╳永久保存

激發烘焙&手工皂玩家創作靈感的豆蠟裱花書

國家圖書館出版品預行編目 (CIP) 資料

自然風！韓式擠花蠟燭：細緻擬真 ╳ 永久保存，激發烘焙
& 手工皂玩家創作靈感的豆蠟裱花書
/ Joyce Wang 著 .-- 初版 .-- 新北市：幸福文化出版：遠足文化
發行, 2018.08
　面；　公分
ISBN 978-986-96680-0-2(平裝)

1. 蠟燭 2. 勞作

999 107010462

作者	Joyce Wang
主編	蕭歆儀
特約攝影	王正毅
封面與內頁設計	莊維綺
印務	黃禮賢、李孟儒
出版總監	黃文慧
副總編	梁淑玲、林麗文
主編	蕭歆儀、黃佳燕、賴秉薇
行銷企劃	莊晏青、陳詩婷
社長	郭重興
發行人兼出版總監	曾大福
出版	幸福文化出版
地址	231 新北市新店區民權路 108-1 號 8 樓
粉絲團	https://www.facebook.com/Happyhappybooks/
電話	02-2218-1417
傳真	02-2218-8057
發行	遠足文化事業股份有限公司
地址	231 新北市新店區民權路 108-2 號 9 樓
電話	02-2218-1417
傳真	02-2218-1142
電郵	service@bookrep.com.tw
郵撥帳號	19504465
客服電話	0800-221-029
網址	www.bookrep.com.tw
法律顧問	華洋法律事務所 蘇文生律師
印製	凱林彩印股份有限公司
地址	114 台北市內湖區安康路 106 巷 59 號
電話	02-2794-5797

初版一刷　西元 2018 年 8 月